# 彩铅萌新入门教程

飞乐鸟 著

人民邮电出版社

北京

**图书在版编目（ＣＩＰ）数据**

彩铅萌新入门教程 / 飞乐鸟著. -- 北京 ：人民邮
电出版社，2024.3
ISBN 978-7-115-62193-1

Ⅰ．①彩… Ⅱ．①飞… Ⅲ．①铅笔画－绘画技法－教
材 Ⅳ．①J214.1

中国国家版本馆CIP数据核字(2023)第121628号

## 内 容 提 要

想学习彩铅绘画吗？那么一定不能错过这本书。本书会用简单易懂的语言和生
动有趣的例子来帮助读者掌握彩铅绘画的基本技巧！在这本教程中，读者将学习到
如何选择合适的彩铅工具和材料，以及如何运用各种实用的技法来绘制出色彩丰富、
表现力生动的作品。书中有很多练习和实例，让读者可以跟着教程一步一步地提高
自己的绘画水平！作者还会分享一些创作心得和方法，帮助读者在创作过程中更好
地表达自己的想法和感受，发掘自己的独特风格！所以，不管是刚刚入门的萌新画
手，还是已经有一定基础的绘画爱好者，都可以从这本书中学到很多东西！快来一
起加入彩铅绘画的世界吧！

本书适合自学绘画的初学者或想快速提升绘画能力的爱好者学习，也适合作为
相关培训机构的教学参考用书。

◆ 著　　　　飞乐鸟

责任编辑　许 菁

责任印制　周昇亮

◆ 人民邮电出版社出版发行　北京市丰台区成寿寺路 11 号
邮编　100164　电子邮件　315@ptpress.com.cn
网址　https://www.ptpress.com.cn
北京九天鸿程印刷有限责任公司印刷

◆ 开本：880×1230　1/32
印张：3.5　　　　　　2024 年 3 月第 1 版
字数：180 千字　　　2024 年 3 月北京第 1 次印刷

定价：29.90 元

读者服务热线：(010)81055296　印装质量热线：(010)81055316
反盗版热线：(010)81055315

广告经营许可证：京东市监广登字 20170147 号

# 前言

　　我们编撰过多本彩铅教程，搜集了大量读者的反馈意见。面对众多零基础学习彩铅的读者的热切需求，我们开始思考，是否可以做一本这样的彩铅入门书：

　　能够通过书籍模拟老师实时授课，就像手把手教学；读者可以一边看一边在书上画，还有针对技法的案例讲解与纠错功能，将读者实际绘画中容易犯的错误都一一列举出来，并提供解决方案；从认识彩铅、选择工具，到彩铅的基本技法，再到具体案例的讲解都非常细致。

　　本书案例全部采取实物拍摄，并将案例与照片结合，让讲解更真实。书中有空白区域可供读者描摹练习，并可以根据书中的正确案例检查自己的作品，结合错误画法的纠错讲解与调整，帮助读者自我检视和提高，少走弯路。

　　这是一本非常适合在家自学的零基础彩铅入门书！大家快跟着本书一起学画彩铅画吧！

飞乐鸟

# 目录

# 目录

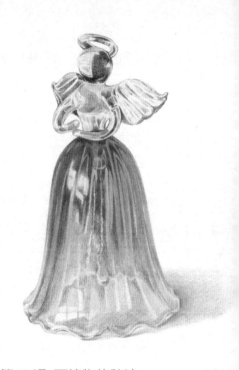

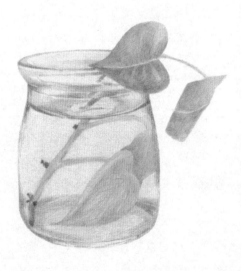

# 第 1 章

## 新手必备的彩铅工具箱

欢迎大家来到彩铅的世界，画彩铅画之前要有一些准备工作。除了了解彩铅的基本知识，还需要掌握一些其他辅助工具的用法，了解这些能帮助大家更好地完成彩铅作品，下面一起来看看吧！

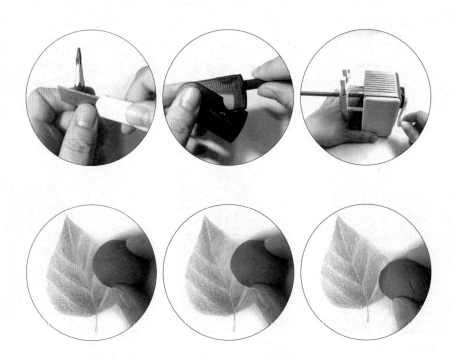

# 第1课 从头开始认识彩铅

彩铅的品牌多种多样,挑选出适合自己的彩铅能让彩铅绘画事半功倍。

☀ 学习目标　　○ 了解什么是彩铅　　○ 彩铅的不同类型

## 1 彩铅的基础知识

我们从彩铅的属性开始了解什么是彩铅,以及它与其他笔有何不同。下面一起进入彩铅的世界吧!

### ◢ 什么是彩铅

彩铅是一种半透明的有蜡基质的绘画材料。彩铅的特点在于色彩丰富且细腻,可以通过控制运笔力度的轻重、颜色叠加的层次来画出细腻的画面。

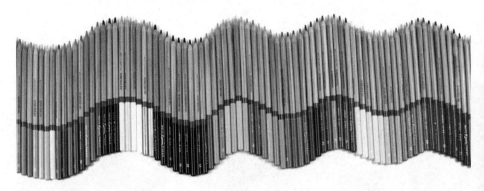

### ◢ 与素描铅笔的不同

彩铅的材质、手感和基本用法与素描铅笔差不多,但能够画出比素描铅笔更丰富的色彩。

素描铅笔的笔迹用橡皮可以擦干净;彩铅的笔迹只有在轻轻上色时可以擦干净,运笔力度较重时橡皮不能将彩铅笔迹完全擦干净。

# ② 油性彩铅和水溶性彩铅的区别

　　水溶性彩铅可以溶于水，并画出晕染效果。下面一起来看看水溶性彩铅与油性彩铅有哪些区别吧。

## ◢ 笔杆的区别

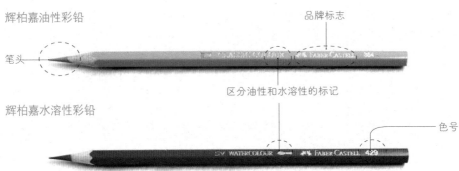

辉柏嘉油性彩铅

品牌标志

笔头

区分油性和水溶性的标记

辉柏嘉水溶性彩铅

色号

## ◢ 画面效果的区别

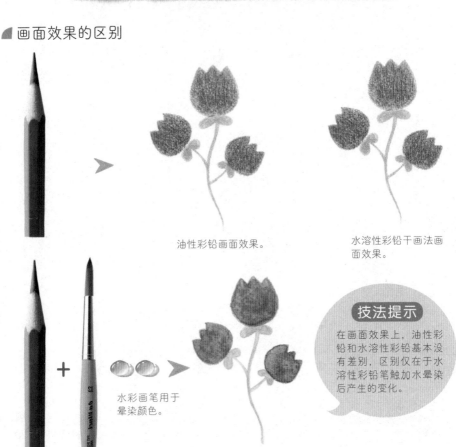

油性彩铅画面效果。

水溶性彩铅干画法画面效果。

水彩画笔用于晕染颜色。

### 技法提示

在画面效果上，油性彩铅和水溶性彩铅基本没有差别，区别仅在于水溶性彩铅笔触加水晕染后产生的变化。

9

# 第2课 按需求挑选辅助工具

认识了彩铅的属性及常见的品牌后，我们再来看一下绘制彩铅画还需要准备哪些工具吧！

☼ 学习目标  ○ 了解绘制彩铅画需要的辅助绘画工具  ○ 挑选适合自己的绘画工具

## 1 你选对彩铅用纸了吗

纸张的选择对于画好一幅画有着至关重要的作用，下面一起来看看怎样挑选适合绘制彩铅画的纸张吧。

### ◢ 什么纸适合画彩铅画

几类常见纸张进行对比，打印纸纹理轻，水彩纸纹理重，素描纸纹理一般，彩铅纸细腻的纹理更适合绘制彩铅作品。

**用打印纸的笔触效果**

纸面光滑，没有纸纹，笔迹生硬不易融合，且不能叠色。

**用素描纸的笔触效果**

纸纹适中，易上色，但纸色偏黄，素描纸不宜进行细致绘制。

**用水彩纸的笔触效果**

纸纹较粗，笔迹极有纹理感、水溶效果好，但性价比较低。

**用彩铅纸的笔触效果**

纸纹细腻，叠色轻松，彩铅纸非常适合细腻写实的作品。

### ◢ 推荐用纸

飞乐鸟彩铅绘画专用纸，专为油性彩铅研制，纹理细腻，可多次叠色，且有240g和300g两种选择，满足绝大多数绘画需求。

飞乐鸟水溶性彩铅专用纸，采用木棉混合纸浆，纸面可多次叠色，吸水性突出，干、湿两种画法都适用。有230g、300g两种选择和圆形、方形等多种开本尺寸，性价比很高。

### ◢ 推荐用纸

飞乐鸟油性/水溶性彩铅写生绘画专用本和飞乐鸟随行彩铅绘画本。内芯使用了插画师测试后推荐的专业画纸，保证了优秀的绘画体验。质地较硬的封面在外出写生时也能起到很好的支撑作用，方便手持作画。专利的三角孔技术让初学者可以轻松撕下画纸，画纸边缘整齐无碎屑。

## ② 为什么准备两种橡皮

画彩铅画时，要准备两种橡皮——超净橡皮与可塑橡皮。它们功能各异，一起来看看它们各自的功用吧。

### ◢ 超净橡皮

通过长时间的使用，橡皮尖角会被磨圆，可用于大面积擦拭。

常见的橡皮种类，质感较硬，用这种橡皮擦拭的画面会显得更干净。

也可用小刀将橡皮的一角切去，用尖角擦拭细节。

### ◢ 可塑橡皮

球形

用于大面积减淡的画面效果。

压扁

可塑橡皮质感偏软，可以随意捏成想要的形状，可用于减淡彩铅痕迹，不过擦拭的画面没有用超净橡皮擦拭得干净。

可以擦拭出条纹状的留白区域。

## ③ 必备削笔工具

　　画彩铅画当然少不了削笔工具，这里给大家推荐3种常见的削笔工具，一起来看看它们都有哪些优缺点吧。

### 美工刀

优点：刀片可以随意换，不浪费笔芯，可以控制削出笔芯的长短，笔尖也可以根据需要调整。
缺点：掌握不好容易割伤手指。

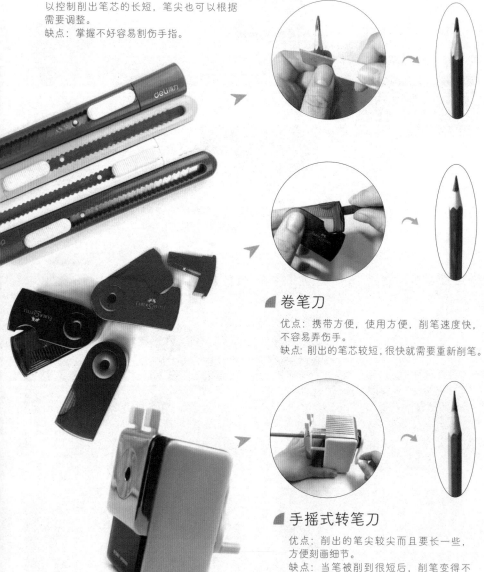

### 卷笔刀

优点：携带方便，使用方便，削笔速度快，不容易弄伤手。
缺点：削出的笔芯较短，很快就需要重新削笔。

### 手摇式转笔刀

优点：削出的笔尖较尖而且要长一些，方便刻画细节。
缺点：当笔被削到很短后，削笔变得不方便。

# ④ 其他有用的小工具

除了上述介绍的必备工具，还有一些小工具也是我们画彩铅画的好帮手，一起来认识一下它们吧！

## ◢ 铅笔 / 自动铅笔

樱花 0.3mm 自动铅笔，适合画线稿和更加精细的细节刻画，笔触很细，很好覆盖。

HB 铅笔，可以替代自动铅笔，颜色不至于太深，但是需要削笔。

## ◢ 水彩画笔

飞乐鸟鹭系列水彩画笔，采用的是吸水性和弹性俱佳的混合动物毛，能让新手轻松控水。

12 号：吸水饱满，适合用于画面中的大面积铺色和渲染。

9 号、6 号：笔尖聚锋性较好，可满足刻画细节的需求。

3 号、0 号：蓄水性好，可以勾勒出细致流畅的长线条，适合非常精致的小细节处理。

## ◢ 收纳工具

飞乐鸟鹈鹕水彩画笔笔帘，采用毛毡材质，手感柔软，环保耐用，轻巧便捷，外出携带也方便。多功能分栏的设计使画笔、小物的收纳更方便整齐。而且笔帘的翻盖设计可以保护笔尖。

### 水彩画笔养护小知识

**①**

混合动物毛画笔的笔头较为柔软，使用或保存不当容易弯曲磨损，蘸取颜料时一定不要用力过大，使用完毕后放回笔帘或笔筒内，以保护笔尖。

**②**

许多木质笔杆长时间浸泡在水里，容易开裂或掉漆，而鹭系列水彩画笔的笔杆表面覆盖了一层透明 UV，可以防止笔杆掉漆。但也要保护好笔杆，洗完之后及时取出晾干。

## ◢ 纸巾

将随手可得的纸巾裹在手指上，可以用来轻轻揉抹色块，模糊笔触，让颜色变得柔和。

## ◢ 画夹

画夹是绘制彩铅画的好帮手，既可以用来固定画纸，也方便携带。

## ◢ 定画液

作品完成后，为了避免画面被蹭花，或者想要长时间保存作品，会用到定画液。但需要注意的是，用定画液喷过的画面不能修改或再次进行创作。

## ◢ 铅笔延长器

铅笔用到只剩一小截时，已经不方便持握，但是把笔头扔掉又很浪费，此时铅笔延长器就能解决这个问题。

# 第 2 章

## 基础技法教你用好彩铅

挑选好适合自己的彩铅工具后，接下来我们就要正式进入彩铅绘画的学习了。从握笔方式开始，到如何平涂，如何叠色，如何画渐变色，并掌握水溶性彩铅的一些基本技法，为画好彩铅画打好基础。

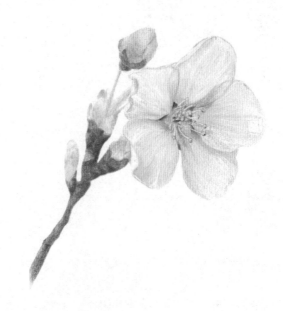

# 第 3 课 尝试涂色了解彩铅特性

有了趁手的工具，接下来我们要真正推开彩铅的大门，了解彩铅的一些特性了。

☀ 学习目标　　○ 学习画彩铅画用到的几种握笔方法
　　　　　　　　○ 学会画彩铅画时会用到的几种常见的笔触

## 1 掌握正确的握笔方法

在学习怎么画彩铅画之前，掌握正确的握笔方式可让我们在绘画过程中避免因为握笔姿势不正确而画出不美观线条。

### ◢ 错误的握笔方法

### ◢ 正确的握笔方法

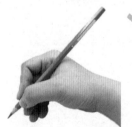

**45° 角**

写字握笔法

像正常写字那样握笔，可以自由控制下笔力度和运笔方向，能表现出多种质感，是最常用的握笔方法。

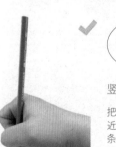

竖握笔法

把笔竖起来，笔尖和纸面接近垂直，可以画出较细的线条。这样的笔触适合用来刻画细节。

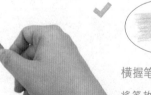

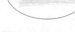

横握笔法

将笔放倒，笔芯和纸面接触面积较大，而且上色时受力均匀，可以用来大面积涂色。

## ② 学会画出各种笔触

我们用正确的握笔方法来练习绘制彩铅画，并将常用的笔触灵活运用到画面中，可以让画面更丰富。

### ◢ 落笔方式

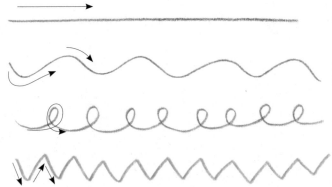

笔尖沿着一个方向平稳移动。

笔尖忽上忽下，向着一个方向移动。

笔尖以绕圈的方式向一个方向移动。

笔尖以有节奏的一上一下的方式移动。

### ◢ 不同笔触的表现方法

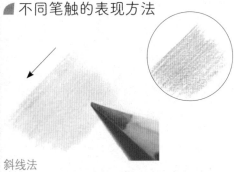

**斜线法**

像素描排线那样轻轻地斜着排线。适合铺底色的时候用。

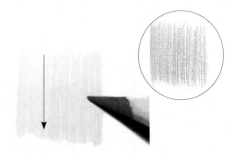

**直线法**

用画直线的方式，轻轻地竖着排线。适合用于铺枝干的底色，或者刻画小细节。

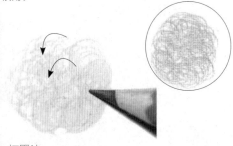

**打圈法**

用打圈的方式来涂色块。适合用于画卷毛质感的物体。

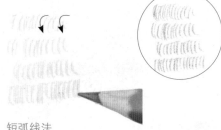

**短弧线法**

以短弧线画出排列的线条组。适合用于画毛绒质感的玩具或者动物的毛发。

# 第 4 课 平涂是基础

想要画出均匀的色块，就要掌握平涂技法，平涂是彩铅绘画的基础！

☀ 学习目标　○ 了解并练习彩铅画中常见的下笔方向　　○ 学会控制下笔的力度

○ 用平涂法表现小花朵

## ① 掌握好下笔方向

画面中可运用多种方向的排线刻画物体，掌握好下笔的方向有利于我们后面更好地表现画面。

### ◢ 常用的下笔方向

打圈法

→

笔尖向着水平的方向均匀地排线。

纵向下笔

笔尖向着垂直的方向均匀地排线。

斜向下笔

笔尖以倾斜的角度斜向均匀排线。

小弧线下笔

笔尖稍稍倾斜画小弧线排线。

### ◢ 多种下笔方向在画面中的运用

刻画物体时，会用到多种下笔方向的线条，这些线条都是随着物体的形状走的，并不是随意画出来的。当一个画面中运用了多种下笔方向的线条时，会使画面效果更丰富。

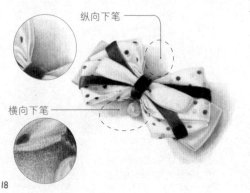

纵向下笔

横向下笔

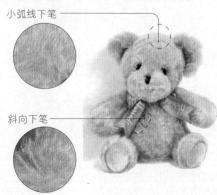

小弧线下笔

斜向下笔

## ② 控制好下笔力度

　　彩铅画中下笔力度控制得好与坏对于物体质感的表现至关重要，下面我们一起来学习怎么控制好下笔力度吧！

### 常用的下笔力度

轻力度运笔

用较轻的力度排一遍线。

叠画一遍同样力度的排线。

> 使用的范围：细腻、轻柔或者光滑的物体刻画。

重力度运笔

用较重的力度排一遍线。

叠画一遍同样力度的排线。

> 使用的范围：粗糙、厚重质感物体的刻画。

### 一幅画运用多种下笔力度来表现

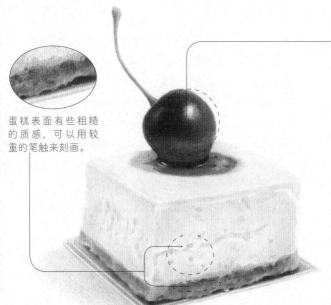

蛋糕表面有些粗糙的质感，可以用较重的笔触来刻画。

水果表皮大都比较光滑，用轻力度排线，一层层慢慢加深刻画。

光滑的表面如果用较重的力度来画，就会显得很粗糙。

# 挑战练习 用平涂法画出小花朵

试着用平涂法画出小花朵，注意花朵之间有明显的遮挡关系，要表现出其明暗变化。

## 画面要点解析

小花朵光影解析

图中用深色标识出来的是画面中颜色较深的花朵，未标识的是颜色较浅的花朵。

平涂技法解析

平涂排线的时候注意中间重、两边轻。

两边与中间一样重，容易过渡不自然。

两边轻、中间重时，过渡就会自然一些。

   正确的上色

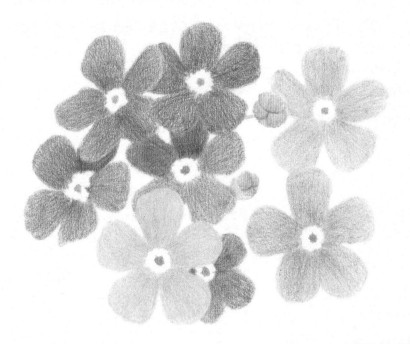

这朵花用群青色平涂底色。
343

用粉红色给花苞平涂一遍底色，用黄绿色为花枝和花萼平涂一遍底色。
319　370

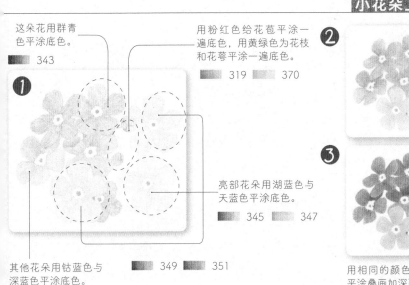

亮部花朵用湖蓝色与天蓝色平涂底色。
345　347

其他花朵用钴蓝色与深蓝色平涂底色。
349　351

用相同的颜色在相同的部位平涂叠画加深两遍。

# 第 5 课 奇妙的叠色

彩铅的颜色有限，所以很多时候我们需要通过叠色来得到新的色彩，丰富画面。

☀ 学习目标　　○ 了解并练习叠色的方法　　○ 尝试多种叠色方式画出丰富的效果
　　　　　　　　○ 用叠色的方法画四叶草

## ① 用叠色来加深颜色

叠色不仅可以用来加深颜色，也可以通过叠加不同的颜色得到另一种颜色。

### ◢ 叠色的方法

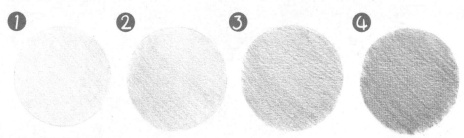

① 用天蓝色轻轻平涂一层颜色的效果。

② 用天蓝色进行一次叠色的效果。

③ 用天蓝色再一次进行叠色的效果。

④ 如果觉得颜色还不够深，可以用同色系的深蓝色再次叠加。

### ◢ 笔触不能乱

 +  ➤  ✕

每一层涂色的笔触都不均匀，叠色后笔触会更明显，画面会显得较脏、较粗糙。这样叠色很难叠出干净的效果，并且很容易就把纸画油了，后续很难再刻画。

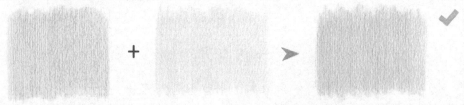

每一层的涂色都比较均匀，下笔的力度保持一致，这样叠出的效果也会比较干净整洁，也有利于后面多次刻画，纸面不会那么快画油。

22

## ② 用叠色画出丰富的色彩

叠色可以分为同色系叠色和异色系叠色，这两种叠色均有各自的特殊效果和功用。

### 同色系叠色

先浅后深

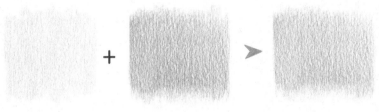

先画较浅的天蓝色，再画较深的湖蓝色，通过颜色的融合，得到一个介于两者之间的较亮的蓝色。

先深后浅

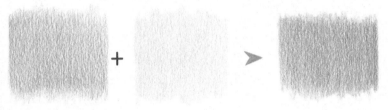

反之，先涂较深的湖蓝色，再涂较浅的天蓝色，叠色后的亮度也会增加，但是对比上面的叠色效果，颜色更深。

### 异色系叠色

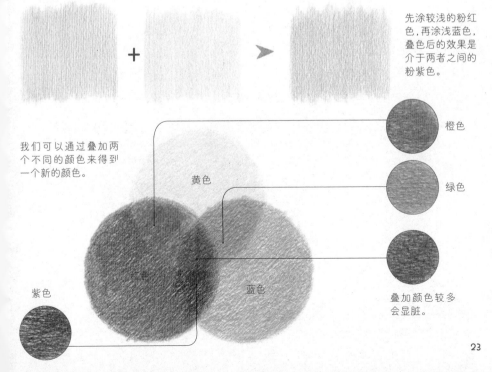

先涂较浅的粉红色，再涂浅蓝色，叠色后的效果是介于两者之间的粉紫色。

我们可以通过叠加两个不同的颜色来得到一个新的颜色。

橙色

黄色

绿色

紫色

红色

蓝色

叠加颜色较多会显脏。

# 挑战练习 只用叠色就能画出四叶草

四叶草的造型很简单,色彩也较为单一,很适合初学者用来练习叠色。不要叠太多颜色,抓住主色调即可。

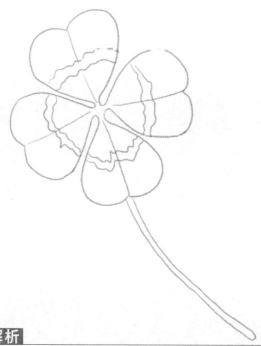

## 画面要点解析

四叶草光影解析

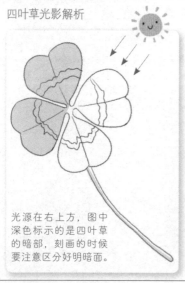

光源在右上方,图中深色标示的是四叶草的暗部,刻画的时候要注意区分好明暗面。

四叶草虚实解析

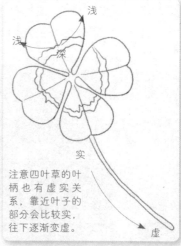

浅

浅

深

叶脉中间颜色比较深,越往两边颜色越浅。

实

注意四叶草的叶柄也有虚实关系,靠近叶子的部分会比较实,往下逐渐变虚。

虚

 正确的上色

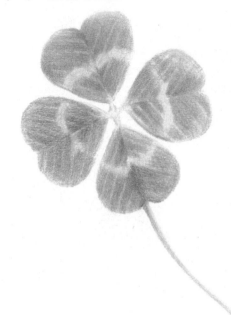

四叶草上色解析

**1** 先用柠檬黄色涂纹路，再用深绿色平涂底色，用黄绿色为叶柄涂底色。

偏黄色纹路

叶柄

**①**
307
363
370

**2** 继续用柠檬黄色叠加纹路，用黄绿色描叶脉，用深绿色加深叶片和叶柄的暗部。

叶脉

**②**
307
370
363

**3** 用上一步所用的颜色继续叠画加深四叶草整体的颜色。

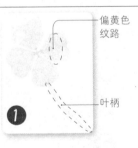

**③**
307
363
370

**4** 用嫩绿色刻画叶片亮面，用墨绿色刻画暗面，用黄绿色加深偏黄色的纹路。

叶片暗部

**④**
366
359
370

# 第 6 课 如何画好渐变色

渐变的画法为彩铅画提供了更多的色彩效果。

☀ 学习目标　○ 了解并练习彩铅画的多种渐变画法　　○ 学习画渐变的运笔方式
　　　　　　　○ 用渐变色表现水珠

## 1 单色渐变的画法

同一种颜色除了通过运笔力度的变化画出渐变色，还可以用可塑橡皮制造出类似效果。

### ◢ 画渐变的运笔力度

运笔力度变化不均匀，画面显得凌乱。　　线条排线过于稀疏。　　运笔力度无变化，体现不出渐变的效果。　　渐变色块中的线条是紧密相连的，运笔力度由大到小均匀变化，这样才能画出自然的渐变。

### ◢ 画单色渐变的方法

方法 1

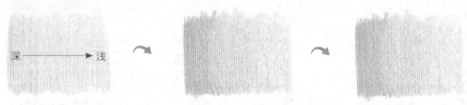

深 ——→ 浅

先用彩铅平涂，然后进行叠色，叠色时注意运笔的力度从大到小，在一层层叠色时逐渐减小叠色的面积，这样就能画出自然的渐变色了。

方法 2

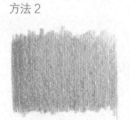 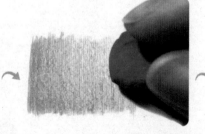 

先用彩铅反复叠加整块色块，直至加深到需要的深度，然后用可塑橡皮轻轻擦拭需要减淡的地方。

## ② 轻松画出多色渐变

在实际作画时，我们经常会用到两种或者两种以上的颜色来画渐变色。多色渐变的方法并不难，采取画单色渐变的方法来画就可以了。

### ◢ 画双色渐变的方法

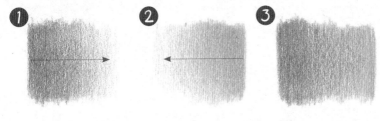

将力度渐变方向相反的过渡色叠加在一起，可以创造出非常柔和的双色渐变。

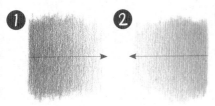

依然是两个力度渐变方向相反的过渡色，不过两色之间保持留白，可以用来表现有光泽的物体。

### ◢ 画三色渐变的方法

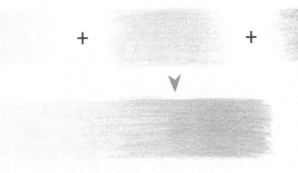

同样是用单色的渐变画法来涂色，但是介于中间的色块一定要画得中间重两边轻，这样颜色才能涂平整，自然过渡。

### ◢ 画多色渐变的注意事项

这种画法虽然有笔触相交，但没有把握好运笔的力度，显得不自然。

运笔力度无变化，体现不出渐变的效果。

笔触均匀，两种颜色的衔接也很自然，渐变效果清晰明了。

# 挑战练习 用渐变色画出小水珠

小水珠的形状很圆润，颜色的过渡比较自然，但是由于透明的质感，它反射的颜色的对比会稍微强一些，不要画糊。

## 画面要点解析

小水珠光影解析

光源在左上方，图中阴影区域表现的是小水珠的暗部，刻画的时候要注意区分好明暗面，过渡要自然。

小水珠笔触解析

小水珠的笔触要随着水珠的结构方向来画，这样过渡出来的渐变色会比较自然。

# 对比解析

 正确的上色

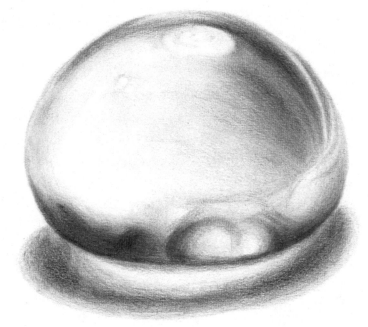

投影暗部。

水珠上部
的暗面。

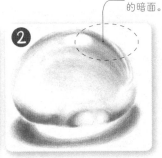

① ② ③

**1** 先用浅蓝色为小水珠铺底色，再用藏青色在暗部和投影部分叠色，最后用普蓝色为小水珠投影做渐变。

▉ 354 ▉ 353 ▉ 344

**2** 小水珠上部的暗面用普蓝色加深渐变，其余地方用前面使用的颜色继续叠画加深，并做好渐变的效果。

▉ 354 ▉ 353 ▉ 344

**3** 继续叠画加深小水珠的颜色，最后用浅蓝色与藏青色叠加过渡的地方，让过渡更自然。

▉ 354 ▉ 353 ▉ 344

# 第 7 课 水溶性彩铅超好画

水溶性彩铅的水溶方法不止一种，不同的方法会创造出不同的画面效果，一起看看吧！

☀ 学习目标　○ 了解并练习水溶性彩铅常见的晕染方法　○ 用水溶性彩铅画樱花

## 1 用水彩画笔晕染

用水彩画笔晕染是常用的技法，用水彩画笔蘸取清水晕开纸上的颜色，是一个非常奇妙的过程哦。

### ◤ 用水彩画笔晕染的方法

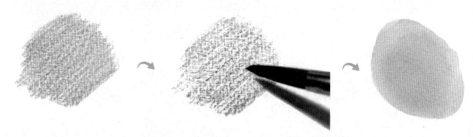

先用水溶性彩铅笔在水彩纸上画出色块，用水彩画笔蘸取适量的清水晕染画好的色块，晕染后的色块没有了铅笔的笔触，得到了与水彩差不多的效果。

### ◤ 水溶性彩铅干湿画法的区别

干画法画出的效果，给人一种颗粒的粗糙感，不适合表现柔软的质感。

溶水后，减少了颗粒和线条感，色块均匀，适合表现柔软的质感。

### ◤ 不同深浅色块水溶后的效果

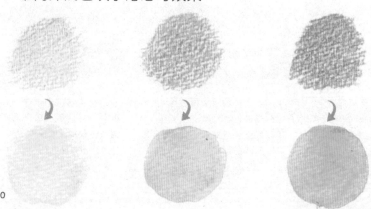

如图所示，色块越深，晕染后色块的颜色也会越深。

## ② 控制好水彩画笔的水量

　　水溶性彩铅晕染中，水彩画笔蘸水量的多少直接影响晕染后的画面效果，我们一起来看看怎样根据画面效果控制水量吧。

### ◢ 水彩画笔的水量与画面效果

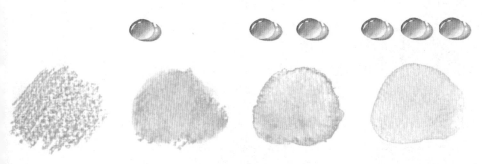

先在水彩纸上平涂一块颜色。

用水彩画笔蘸取少量清水晕染。

用水彩画笔蘸取适量清水晕染。

用水彩画笔蘸取大量清水晕染。

### ◢ 水彩画笔蘸取超多量水晕染的画面效果

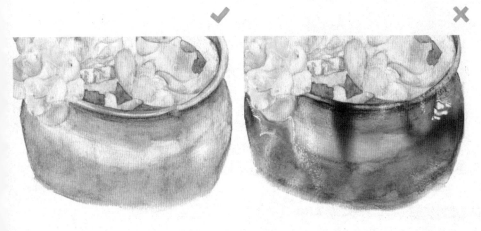

用水彩画笔蘸取适量的水均匀晕开后的效果。

如图所示，如果水彩画笔蘸取太多的水，或者用水彩画笔多次蘸水晕染同一块颜色，纸面就会积水，形成色块的淤结，使画面变脏，也无法进行后续的叠色和绘制。

# ③ 用湿水彩画笔蘸取水溶性彩铅上色

想要画出像水彩一样的效果，可以用湿润的水彩画笔蘸取水溶性彩铅笔尖的颜色，直接在纸上作画。使用这种方法绘制的画面效果与笔尖水分的多少有很大关系，一起来看一下吧！

## 用湿水彩画笔蘸取水溶性彩铅晕染的方法

首先用干净的水彩画笔蘸取适量清水。

用湿润的水彩画笔直接蘸取水溶性彩铅笔尖的颜色。

用蘸色的水彩画笔在纸上涂抹晕染颜色。

## 蘸取颜色的多少决定晕染后的效果

→ 蘸取少量颜色
颜色较少，晕染后的效果也很浅。

→ 蘸取适量颜色
颜色适量，晕染后的效果较柔和。

→ 蘸取大量颜色
颜色较多，晕染后的效果也会比较浓烈。

## 不同笔头的水彩画笔晕染后的效果

圆头水彩画笔

用圆头水彩画笔画出了类似被挤出的牙膏般的晕染色块。

方头笔刷

用方头笔刷画出了类似柔软丝绸方巾般的晕染色块。

# ④ 用笔芯直接蘸水绘画

　　用笔芯蘸水绘画是水溶性彩铅特有的一种表现方式，让我们一起来了解一下这种晕染方式吧！

## ◢ 干笔芯与湿笔芯的区别

干笔芯绘制的效果

湿笔芯绘制的效果

## ◢ 笔芯蘸水的不同表现方式

笔尖的表现

60°

湿润的笔尖直接晕染在纸面上，会形成如图所示的粗糙的质感，适合表现树皮或枝干等。

笔锋的表现

30°

利用笔的侧锋进行涂画，可以用来画一些小的细节，比如图中的小星星就是用这种方法来画的。

# 挑战练习 用水溶性彩铅画美丽樱花

粉红色的樱花非常漂亮，很适合用来练习水溶性彩铅画，用色不要过深，并注意处理好画面的虚实关系。

## 画面要点解析

### 3个小花苞虚实解析

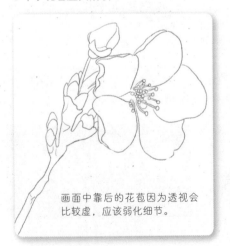

画面中靠后的花苞因为透视会比较虚，应该弱化细节。

### 樱花晕染笔触解析

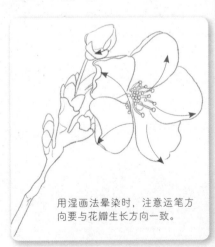

用湿画法晕染时，注意运笔方向要与花瓣生长方向一致。

## 对比解析

正确的上色

① 430 | 418
483

② 419 | 418

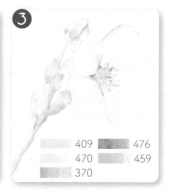

③ 409 | 476
470 | 459
370

1. 先用肉红色与朱红色顺着花瓣的生长方向为绽放的樱花铺底色，花蕊用土黄色铺底色。

2. 用粉红色与朱红色为花苞铺色。

3. 用黄绿色、翠绿色与中黄色为枝干上的嫩芽铺底色，用熟褐色为花枝的暗部铺底色。

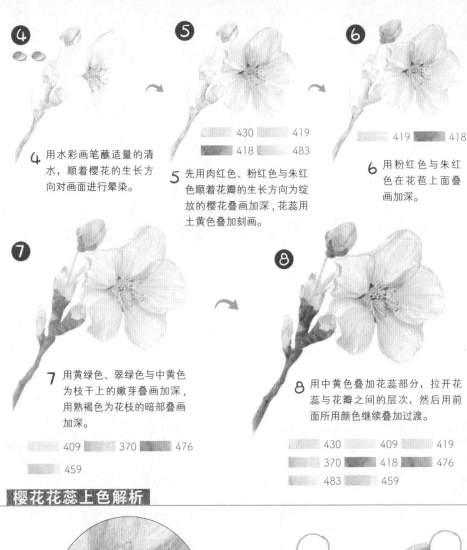

④ 用水彩画笔蘸适量的清水，顺着樱花的生长方向对画面进行晕染。

⑤ 先用肉红色、粉红色与朱红色顺着花瓣的生长方向为绽放的樱花叠画加深，花蕊用土黄色叠加刻画。

| | 430 | | 419 |
| | 418 | | 483 |

⑥ 用粉红色与朱红色在花苞上面叠画加深。

| | 419 | | 418 |

⑦ 用黄绿色、翠绿色与中黄色为枝干上的嫩芽画加深，用熟褐色为花枝的暗部叠画加深。

| | 409 | | 370 | | 476 |
| | 459 |

⑧ 用中黄色叠加花蕊部分，拉开花蕊与花瓣之间的层次，然后用前面所用颜色继续叠加过渡。

| | 430 | | 409 | | 419 |
| | 370 | | 418 | | 476 |
| | 483 | | 459 |

## 樱花花蕊上色解析

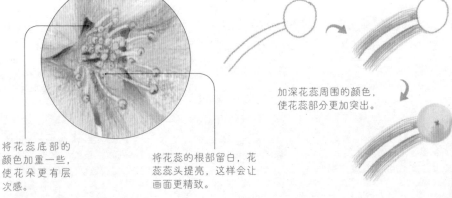

将花蕊底部的颜色加重一些，使花朵更有层次感。

将花蕊的根部留白，花蕊蕊头提亮，这样会让画面更精致。

加深花蕊周围的颜色，使花蕊部分更加突出。

第 3 章

# 专业技巧让你画得更好

本章我们主要来学习画彩铅画的一些专业技巧，从起形、结构，到与画面关系，一一为你讲解如何画好彩铅作品。掌握好这些方法，就能让你的绘制彩铅画的技能有很大的进步，而且这是速成的快捷方式，大家一起来学习吧！

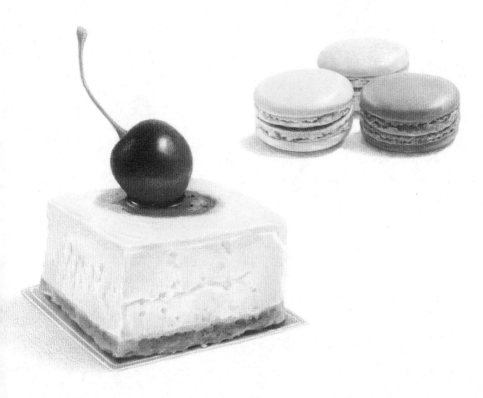

# 第 **8** 课 起形时观察这两点

画物体起形是基础，如果形态错了，物体就会歪歪扭扭，所以起形我们要多下功夫。

☀ 学习目标　○ 学会从整体观察物体的形态
　　　　　　○ 在整体观察的基础上学会细节上的调整

## 1 从整体印象着手

刚开始临摹一幅画时，最好先从整体观察画面，再进行细节上的处理。

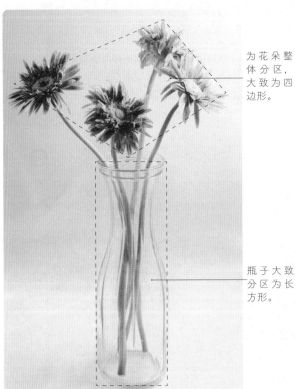

为花朵整体分区，大致为四边形。

瓶子大致分区为长方形。

**构图**

为竖构图，在纸面上呈现的效果是这样的。

**画面分区**

用色块来为画面划分区域，就是区分画面主要物体所处的位置。

**整体表现**

对物体在画面中所处的位置有了整体了解后，就可以初步归纳出它们的外形了。

### 技法提示

不管画面中是单个物体还是组合物体，我们都可以在起形时从整体印象着手，对画面中的主体进行归纳与概括，然后再进行细化，这样有利于我们快速准确地起形。

比例至关重要，在画面中物体的长宽都有讲究，只有长宽比例调整好，画面看起来才会更真实、更协调。

### ◢ 比例的重要性

花朵比例

1：3

花朵部分占整体比例的三分之一。

花朵太大。

1：4

每朵花的大小大致一样，均占花朵部分的四分之一。

四朵花之间的大致比例为 1：1：1：1。

瓶子比例

2：3

瓶高占整体高度的三分之二。

1：3 瓶宽占整体宽度的三分之一。

瓶身太宽。

39

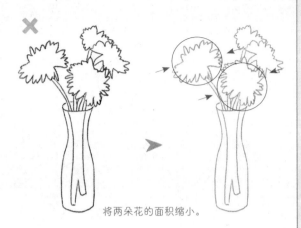

将两朵花的面积缩小。

勾勒花朵
外轮廓。

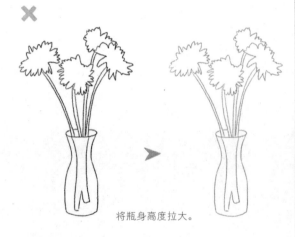

将瓶身高度拉大。

细化花枝。

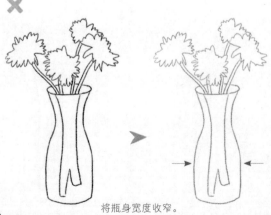

将瓶身宽度收窄。

细化花
瓣细节，
增加层
次感。

# 第 9 课 测量比例好起型

比例也可以用测量的方式画出来，比例测量准确，可以更好地帮助我们起型。

☀ 学习目标　　○ 学会用铅笔测量比例　　○ 把测量得到的比例画出来
　　　　　　　　○ 用测量法给马克杯起形

## ① 正确测量比例

将手臂伸直，把铅笔当作尺子来用，可以用它大体测量出物体的基本比例，画出物体大形。一起来试试吧。

### ◢ 用铅笔测量的方法

玻璃瓶　　　　　　　　　　　　高度测量　　　　　　　　　　　宽度测量

 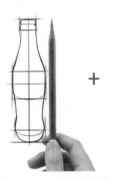 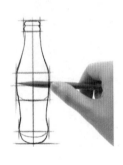

测量高度时一般将铅笔竖起来比量。

测量宽度时一般将铅笔横着比量。

### ◢ 将比例画出来

 ❶

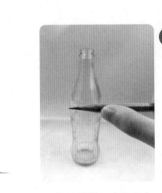 ❷

**1** 先测量瓶身整体高度，注意手臂要伸直。

**2** 接着测量瓶身最宽的部分，确定瓶子的长和宽。

41

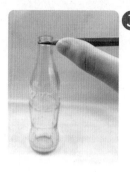

3 测量瓶口的宽度。

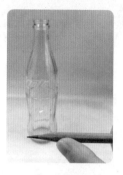

4 测量瓶底的宽度。

5 测量瓶身上半部分的
高度。

6 测量瓶身中间部分的高度。

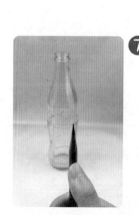

7 测量瓶身下半部分的高度。

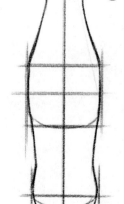

8 最后根据测量
的位置画出瓶
子的线稿。

画线稿的时候不仅要观察物体的外形，还要仔细观察物体摆放的角度。在起形时还要注意下笔的轻重。

◢ 正确例

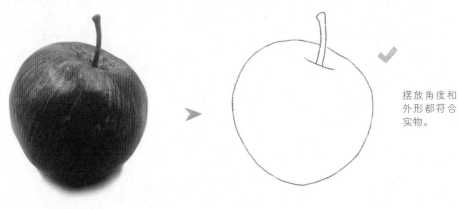

摆放角度和外形都符合实物。

◢ 错误例

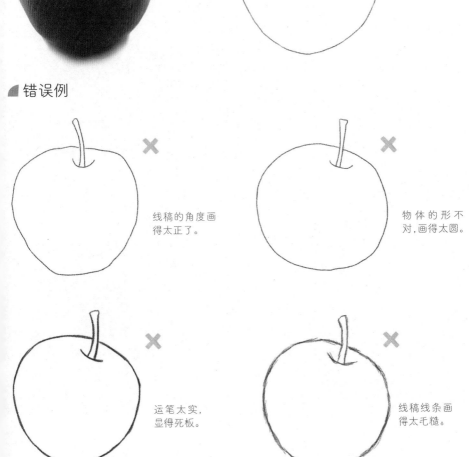

线稿的角度画得太正了。

物体的形不对,画得太圆。

运笔太实,显得死板。

线稿线条画得太毛糙。

# 挑战练习 用测量法给马克杯起形

用测量法将马克杯画出来，要注意它的杯口、杯身，以及把手的比例。

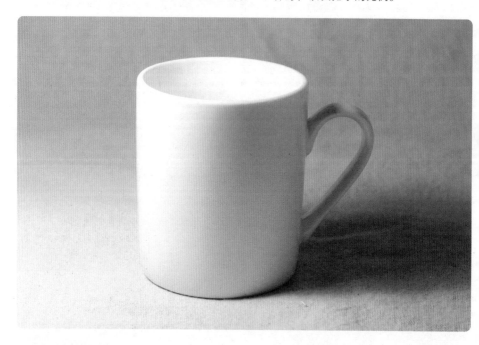

## 马克杯比例解析

比例解析一

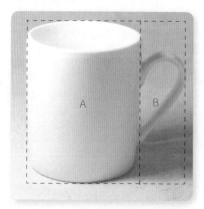

杯身比把手宽，注意面积大小的对比。

比例解析二

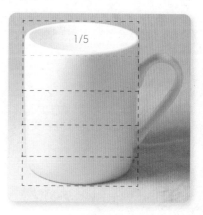

杯口和杯身可以分成均等的五份，杯口占五分之一。

# 30 分钟随堂练习 ♥♥♥♥

试着用线稿画出马克杯的大形吧。

比例解析三

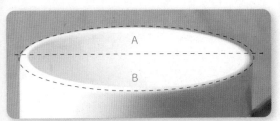

因为近大远小的原因,杯口不是正椭圆形, B 部分面积要大一些。

比例解析四

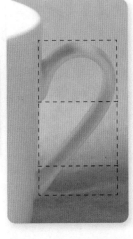

把手分为三部分,中部最大,顶部第二,底部最小。

   正确的线稿

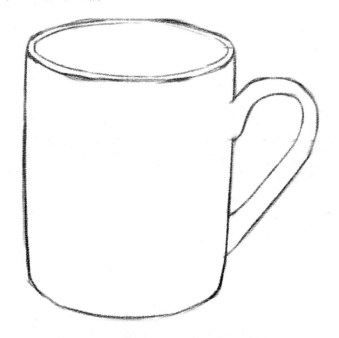

## 步骤解析

 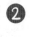 

 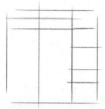 

1 先用方形分出主体和
　把手的大体比例。

2 用测量法确定杯口以
　及把手的具体位置。

3 用直线切出杯子的
　大形。

 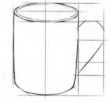 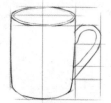

4 根据比例画出杯口。

5 接着画出杯身。

6 最后画出把手。

# 第 ⑩ 课 利用基本形状画大形

物体外形可以概括为基本的几何图形，这是起形最简便的方法，充分发挥观察力吧。

☀ 学习目标　　○ 学会怎样概括物体的大形　　○ 学会概括物体的大形后怎样起形
　　　　　　　　○ 用切割法给水果起形

## ① 用几何体理解物体结构

生活中的物体基本都能将它们概括为几何图形，要仔细观察它们的结构。

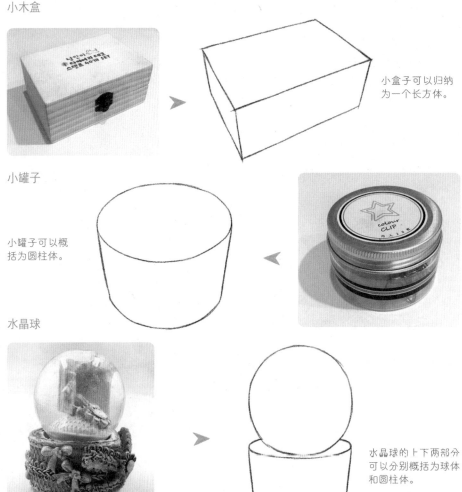

小木盒

小盒子可以归纳为一个长方体。

小罐子

小罐子可以概括为圆柱体。

水晶球

水晶球的上下两部分可以分别概括为球体和圆柱体。

# ② 用切割法画出轮廓

起形时不需要一开始就画得一模一样，我们可以先概括大形，然后用短直线切割的方法来细化。

切割法使用的线条

注意线条要两头轻，中间稍重。

下笔太僵硬，线条深度完全一致，不好修改。

切割法的步骤

1 确定出梨子上下左右的位置。

2 用短直线切割出梨子的大形。

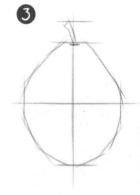

3 再用更短的直线进一步切割。

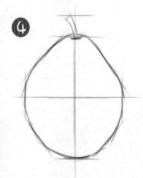

4 画出梨子的主体。

5 画出梨子的果柄。

6 擦掉辅助线，线稿完成。

# 挑战练习 用切割法给水果起形

我们可以仔细观察水果的外形，将它们概括成几何图形，再用切割法来画大形。

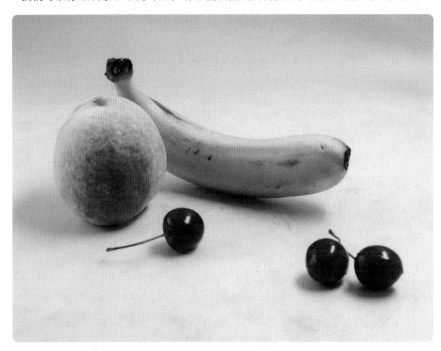

## 水果大形解析

总体外形分析

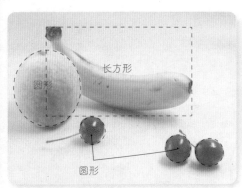

将水果概括为图形和长方形。

香蕉大形分析

香蕉可以分成三个面，侧面所占面积最大。

试着用切割法画出水果组合吧。

## 外形解析

外形大致为圆形的水果都
可以用圆形切割法来起形。

 ♥ ♥ ♥ ♥ 正确的线稿

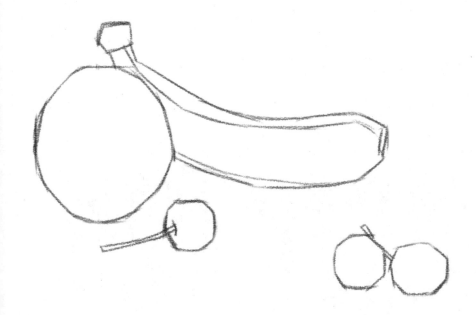

1 先在纸上确定出物体最上、最下、最左、最右的大致位置。

2 再确定每个水果的位置。

3 用切割法将苹果概括成一个圆。

4 用短直线切割出香蕉的外形。

5 切割出樱桃的外形。

6 将所有水果的线稿细化，并擦除辅助线。

# 第 11 课 加入透视，画得更像

透视，简单来说就是近大远小、近实远虚的效果，有了透视，画面中的物体才立体。

☀ 学习目标　　○ 了解透视的基本原理　　　　　　○ 了解透视是如何产生的

　　　　　　　○ 了解透视的变化规律有哪些　　　○ 画出具有透视感的慕斯蛋糕

## ① 单个物体的透视分析

有透视的画面会呈现出有大有小、有长有短、有实有虚的效果，根据透视关系来画的物体会显得更加生动，主次分明。

整体效果透视

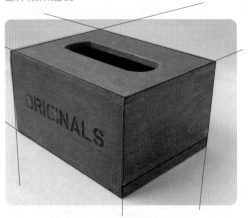

单个物体上不同的点和面离视点的距离不同，既产生了距离的变化，也产生了透视的变化。

上大下小透视

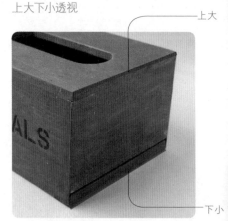

上大

下小

在半俯视的情况下，从离视点最近的点开始逐步往下离视点越来越远，因此也就有了上大下小的效果。

近大远小透视

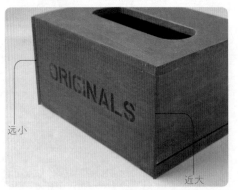

远小

近大

盒子的左侧面比较长，透视较强，通过辅助线可以看出近大远小的透视关系。

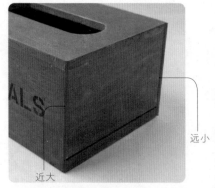

远小

近大

右侧面的透视感相对左侧面要弱一点，但是还是有近大远小的效果的。

## ② 有透视的画面效果

当画面中有多个物体时，改变它们的位置就能看出透视关系，从而表现出近大远小、近实远虚的画面效果。

### ◢ 多个物体在画面中的大小差异

无透视

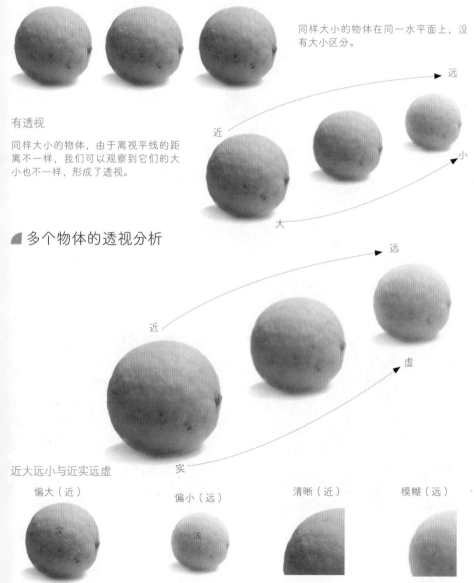

同样大小的物体在同一水平面上，没有大小区分。

有透视

同样大小的物体，由于离视平线的距离不一样，我们可以观察到它们的大小也不一样，形成了透视。

远

近

小

大

### ◢ 多个物体的透视分析

远

近

虚

实

近大远小与近实远虚

偏大（近）

深

偏小（远）

浅

清晰（近）

模糊（远）

相同大小的物体距离视平线越远，体积越小，颜色越浅，轮廓越模糊。

# 挑战练习 画出具有透视感的慕斯蛋糕

　　我们可以将慕斯蛋糕当作立方体来观察，三大面与明暗关系就会变得更加清晰。另外，要注意樱桃的固有色和暗面的区分，可以当作球体来观察其明暗变化。

## 蛋糕透视解析

特征解析一

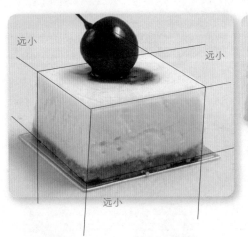

远小

远小

远小

整体来看，蛋糕属于三点透视。

特征解析二

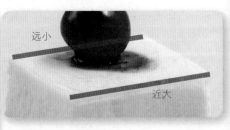

远小

近大

顶面距离视点较近的边会更长。

# 120 分钟随堂练习

试着借助线稿画出有透视感的慕斯蛋糕吧。

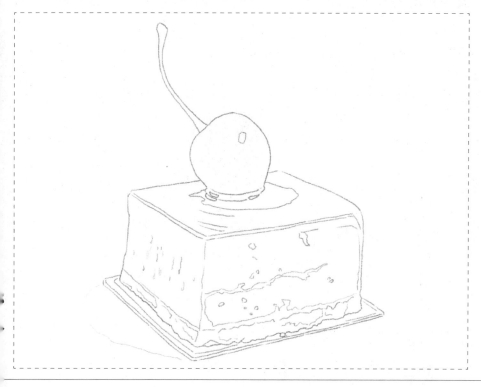

特征解析三

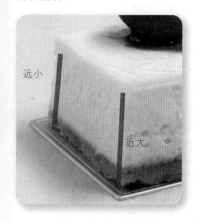

侧面是一样的道理，近大远小。

特征解析四

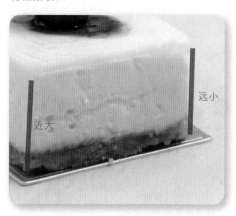

正面的左侧离视点较近，所以略长。

## 对比解析

♥ ♥ ♥ ♥   正确的上色

### 樱桃和蛋糕上色解析

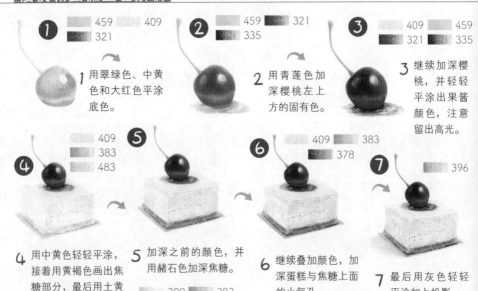

**1** 459  409
321

1 用翠绿色、中黄色和大红色平涂底色。

**2** 459  321
335

2 用青莲色加深樱桃左上方的固有色。

**3** 409  459
321  335

3 继续加深樱桃，并轻轻平涂出果酱颜色，注意留出高光。

**4** 409
383
483

4 用中黄色轻轻平涂，接着用黄褐色画出焦糖部分，最后用土黄色画出衬纸。

**5** 5 加深之前的颜色，并用赭石色加深焦糖。

309  383
387  378

**6** 409  383
378

6 继续叠加颜色，加深蛋糕与焦糖上面的小气孔。

**7** 396

7 最后用灰色轻轻平涂加上投影。

# 第 **12** 课 **画出立体感才能画得像**

我们的世界充满立体感，学习怎么让立体感跃然纸上吧！

☀ 学习目标
○ 了解什么是立体感　　　　○ 掌握三大面和五大调的基本知识
○ 学会处理明暗关系　　　　○ 用明暗关系塑造新鲜山竹

## 1 什么样的画面才有立体感

立体感主要是基于颜色、透视、块面的塑造，画面颜色有深浅变化，物体自然就会有立体感。

### ◢ 无深浅变化

无论是哪个块面，颜色都差不多，没有深浅变化。

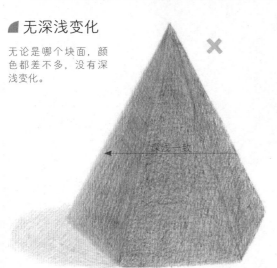

只有一个颜色的三棱锥只能看出外轮廓，顶多算平涂的一个小图案。

### ◢ 有深浅变化

根据光源，物体颜色有深浅变化，体积感自然而然地表现出来了。

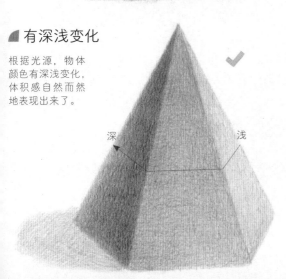

有深浅之分，可以很明确地分清三个块面。

# ② 画立体感就是画明暗

　　在画明暗关系之前，要掌握最基本的明暗常识。几乎每个物体都会有三大面和五大调的明暗关系，有了它们，物体才会更有立体效果。

## ◢ 三大面

受光面（亮面）、背光面（暗面）和侧光面（灰面）。

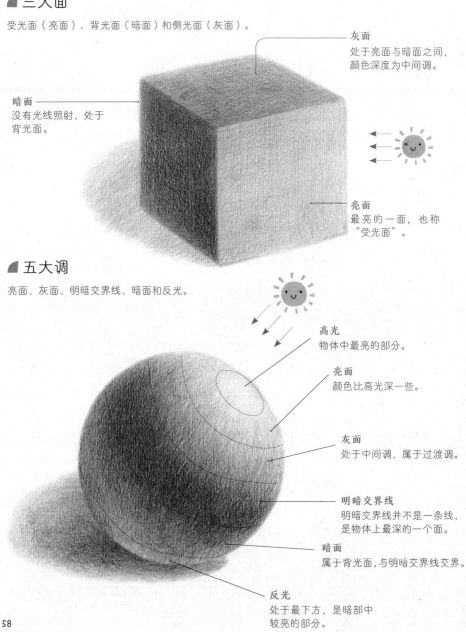

**灰面**
处于亮面与暗面之间，
颜色深度为中间调。

**暗面**
没有光线照射，处于
背光面。

**亮面**
最亮的一面，也称
"受光面"。

## ◢ 五大调

亮面、灰面、明暗交界线、暗面和反光。

**高光**
物体中最亮的部分。

**亮面**
颜色比高光深一些。

**灰面**
处于中间调，属于过渡调。

**明暗交界线**
明暗交界线并不是一条线，
是物体上最深的一个面。

**暗面**
属于背光面，与明暗交界线交界。

**反光**
处于最下方，是暗部中
较亮的部分。

# ③ 用色彩轻松表现明暗

简单点来说，彩铅作品就是彩色的素描，我们可以用一种颜色画出明暗关系，也可以多种颜色混搭表现，只需要掌握一些小技巧，明暗关系即可轻松解决。

## ◢ 一种颜色表现明暗

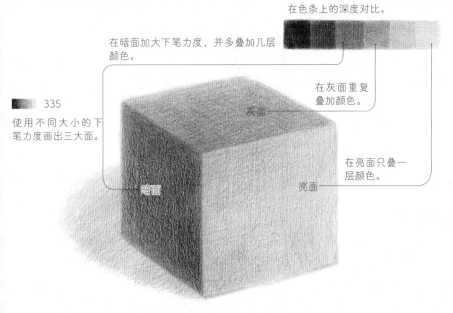

在色条上的深度对比。

在暗面加大下笔力度，并多叠加几层颜色。

在灰面重复叠加颜色。

335
使用不同大小的下笔力度画出三大面。

灰面

在亮面只叠一层颜色。

暗面

亮面

## ◢ 两种颜色表现明暗

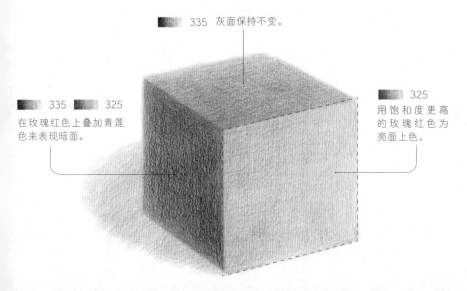

335 灰面保持不变。

335 325
在玫瑰红色上叠加青莲色来表现暗面。

325
用饱和度更高的玫瑰红色为亮面上色。

59

## 用多种颜色表现明暗

选用多种颜色画物体的时候可以利用同色系的颜色进行搭配，如紫色系的颜色，暗部就加入蓝色系，亮部就加入粉色系。若选用的颜色越来越深，画出的物体颜色也会越来越深，并表现出立体感。

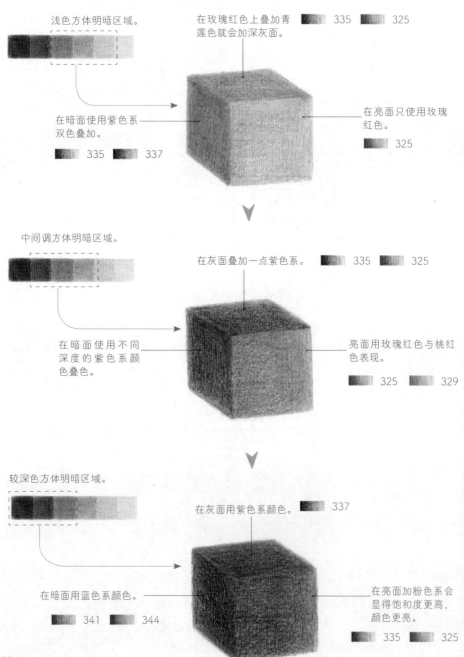

浅色方体明暗区域。

在玫瑰红色上叠加青莲色就会加深灰面。 ▬ 335  ▬ 325

在暗面使用紫色系双色叠加。 ▬ 335  ▬ 337

在亮面只使用玫瑰红色。 ▬ 325

中间调方体明暗区域。

在灰面叠加一点紫色系。 ▬ 335  ▬ 325

在暗面使用不同深度的紫色系颜色叠色。

亮面用玫瑰红色与桃红色表现。 ▬ 325  ▬ 329

较深色方体明暗区域。

在灰面用紫色系颜色。 ▬ 337

在暗面用蓝色系颜色。 ▬ 341  ▬ 344

在亮面加粉色系会显得饱和度更高，颜色更亮。 ▬ 335  ▬ 325

# 挑战练习 用明暗关系塑造新鲜山竹

　　山竹可以当成一个球体练习。颜色上选择相似的紫红色系来画果壳颜色，切记不要使用黑色，以免颜色画得过深，而且黑色和其他颜色也不是很好搭配。

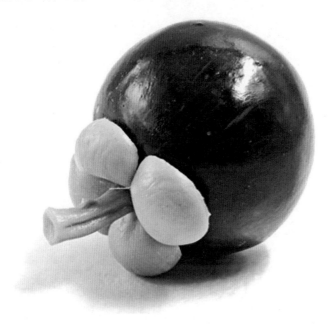

特征解析一

光源在左右两侧，亮面比较分散。

特征解析二

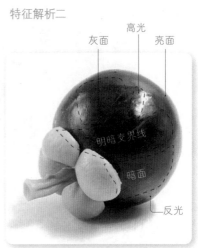

灰面　高光　亮面

明暗交界线

暗面

反光

注意明暗交界线的位置，与暗面区分开。

# 90 分钟随堂练习 ❤ ❤ ❤ ❤

试着借助线稿画出山竹的立体感吧。

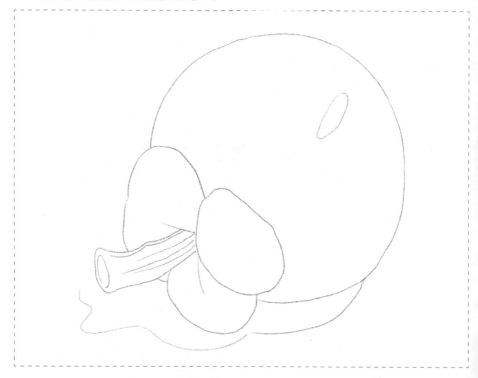

特征解析三

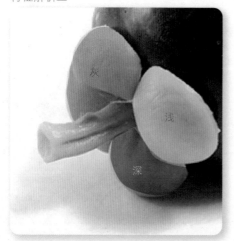

三片叶子的深浅不一，要分清大概的色块区域。

特征解析四

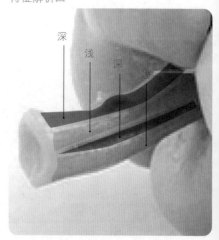

叶柄的颜色是以深—浅—深—浅交替变换的。

❤ ❤ ❤ ❤  正确的上色

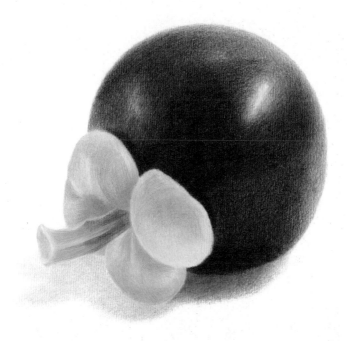

**山竹上色解析**

叶子解析

**1** 先用柠檬黄色平涂底色。

307

**2** 用嫩绿色平涂留白，墨绿色叠加叶柄交界处。

366    459

**3** 使用前3种颜色再次叠画加深。

307    366    359

果实解析

**4** 用熟褐色按球体形态为果壳上色。

392

**5** 根据刚才的明暗关系再次轻轻叠加熟褐色。

392

**6** 用深绿色加深叶柄暗部，用青莲色加深紫色，画果壳暗部颜色。

363    335
341

**7** 用青莲色加深果壳整体，用银色画左下角浅色阴影，用深灰色画右下角阴影。

397
348
335

# 第13课 千万别忽略投影

只要有光源，物体就会有投影，掌握好投影知识能让你的画面更完整。

☀ 学习目标　　○ 了解画投影的基本原理　　　○ 了解投影颜色变化的特性
　　　　　　　○ 练习画玻璃杯的投影

## ① 如何确定投影的形状

同一个物体的投影受到光源的影响也会产生不同的形态变化，有长有短，有深有浅。

### ◢ 投影与光源的联系

首先需要确认的是投影一定在光源的反方向。光源从不同角度照射过来，会让不同的投影出现不同的短变化。下面一起来观察一下投影是怎么变化的吧！

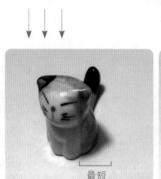

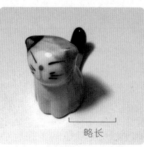

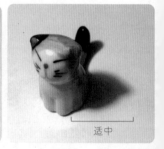

光源处于顶部，投影长度最短。

光源偏离顶部，投影略长。

光源处于物体斜上方，投影的长度适中。

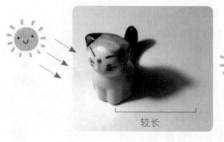

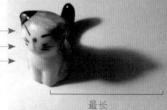

光源继续偏离斜上方，投影长度较长。

光源处于正侧面，投影最长。

# ② 不同投影的涂色技巧

物体不同，投影的形态也会不一样，对不同的投影，要用不同的笔触来绘制。

## ◢ 不同的投影笔触

玻璃瓶

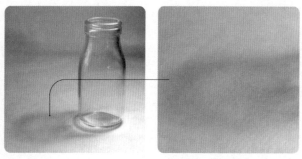 

投影较浅，边缘模糊。　　使用钝笔尖侧锋轻轻涂色。

玻璃杯

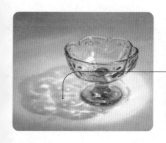 

投影颜色丰富，边缘清晰。　　先用稍钝的笔尖轻轻画浅色部分，再用深色轻轻平涂。

陶瓷兔

投影颜色单一，边缘略清晰。　　用稍钝的笔尖一层层叠加，边缘不要勾勒得太刻板。

## 投影的颜色

投影的颜色也不会都是单一的，有的会受环境色的影响而变化，有的也会由多种颜色组成。

手作猫咪

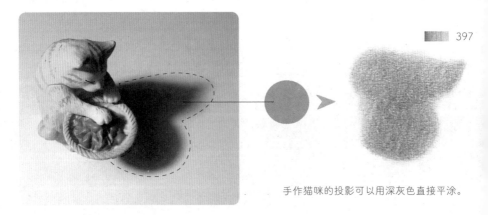

397

手作猫咪的投影可以用深灰色直接平涂。

柠檬

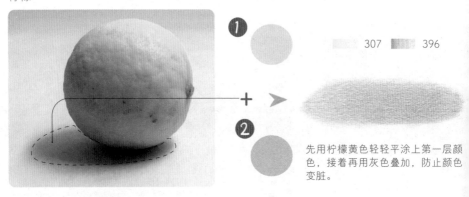

307    396

先用柠檬黄色轻轻平涂上第一层颜色，接着再用灰色叠加，防止颜色变脏。

卷笔刀

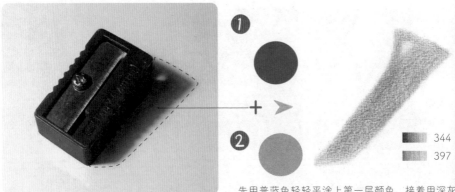

344
397

先用普蓝色轻轻平涂上第一层颜色，接着用深灰色叠加。

## 挑战练习 绘制玻璃杯的投影

玻璃杯的投影较为复杂，要注意区分开亮面与暗面，让明暗关系表现得明显一些。

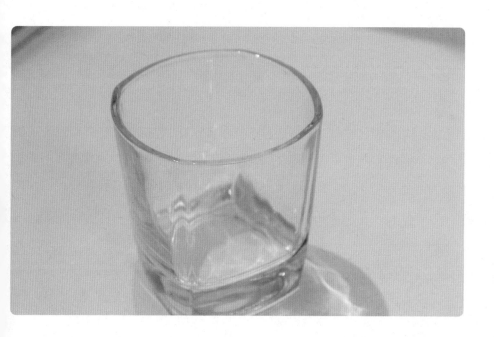

## 玻璃杯的明暗解析

特征解析一

两个光源分别在左右两侧，亮面比较分散。

强

弱

特征解析二

投影主要分为两大块，两块叠加处颜色偏深。

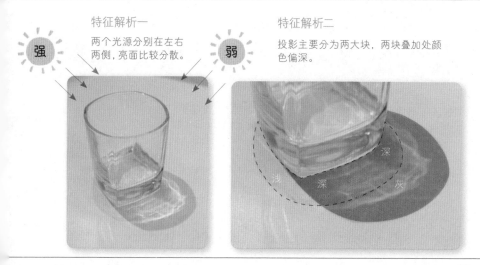

深

浅　深　灰

# 90 分钟随堂练习 ♥♥♥♥

试着借助线稿画出玻璃杯的投影吧。

特征解析三

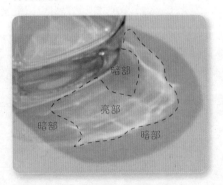

投影上的光影颜色要区分出明暗。

特征解析四

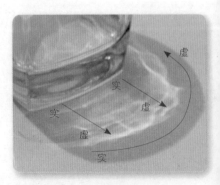

从杯底往外延伸，影子的颜色也逐渐虚化。

   正确的上色

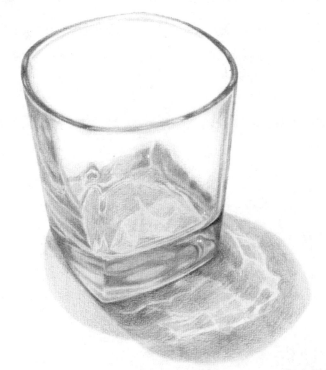

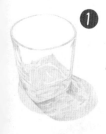

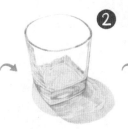

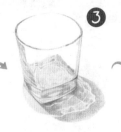

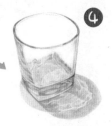

396  380

**1** 根据线稿，用灰色
先给玻璃杯暗部平
涂上色，接着用深
褐色给投影画上第
一遍底色。

396  380
348

**2** 用之前的颜色加
深整体，用银色
稍微加深玻璃杯
边缘部分。

396  380
348

**3** 继续加深颜色，
注意为玻璃杯的
亮面部分留白，
制造出透明质感。

396  380
348

**4** 最后再次加深颜
色，让玻璃杯更立
体，效果更强，注
意投影要留白一些
波纹状的块面。

# 第 14 课 让选色不再痛苦

观察物体的主色调，选色时选择相近的颜色刻画，画面效果就会与实物接近了。

☀ 学习目标　　○ 学习确定物体主色调　　○ 学会选用正确颜色绘制
　　　　　　　　○ 了解环境色的作用　　　○ 绘制颜色丰富的马卡龙

## 1 确定物体主色调

我们可以用最简单的红橙黄绿青蓝紫的颜色来确定物体的主色调，大致确定选色范围。

棕色玩具熊

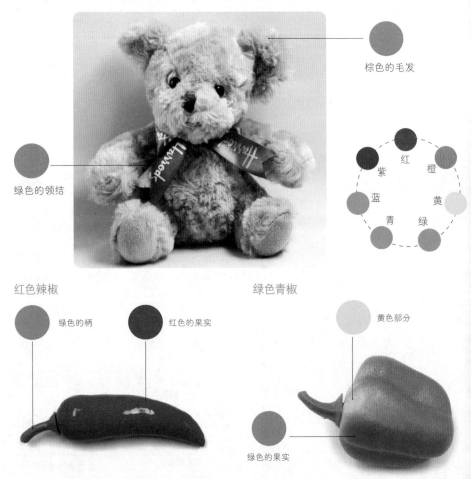

棕色的毛发

绿色的领结

红
紫　　橙
蓝　　黄
青　绿

红色辣椒　　　　　　　　　　　　　　　绿色青椒

绿色的柄　　　红色的果实　　　　　　黄色部分

绿色的果实

我们可以用大概两到三个颜色归纳出物体的颜色，然后在此基础上再进行多个颜色的叠加刻画。

# ② 选择合适的底色

确定物体的主色调后，再细致观察一下其他色调。有的物体不会是全部由一个颜色组成的，选择其他颜色的彩铅配合使用，画面色彩会更丰富。

红色辣椒

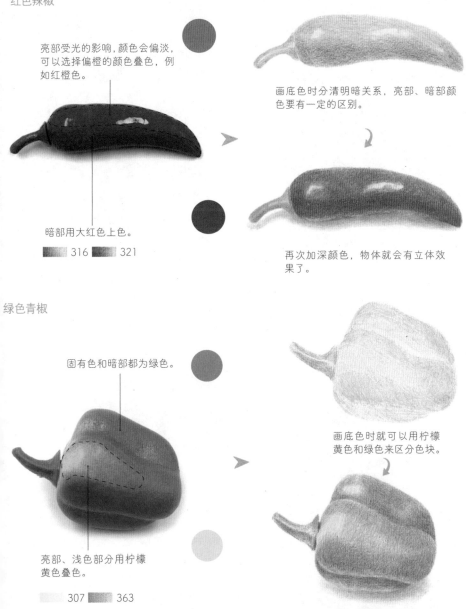

亮部受光的影响，颜色会偏淡，可以选择偏橙的颜色叠色，例如红橙色。

画底色时分清明暗关系，亮部、暗部颜色要有一定的区别。

暗部用大红色上色。

316    321

再次加深颜色，物体就会有立体效果了。

绿色青椒

固有色和暗部都为绿色。

画底色时就可以用柠檬黄色和绿色来区分色块。

亮部、浅色部分用柠檬黄色叠色。

307    363

依次加深底色上的各个块面。

# ③ 环境色让画面更丰富

通常物体在和其他东西放在一起的时候会受一定的环境色影响，在画面中绘制出环境色，会让画面颜色更加丰富。

## 环境色的重要性

有了环境色，物体的颜色不会显得特别单一，画面会更加整体，物体与物体之间的联系也会更强。

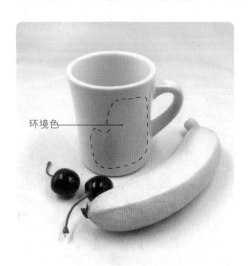

环境色

杯子本身为白色，但是受香蕉的影响，有偏黄的颜色出现，这就是环境色。

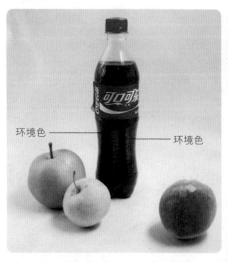

环境色　　　　　　　　环境色

可乐本身为黑色，受水果的影响，在瓶身上会出现红色、黄色等环境色。

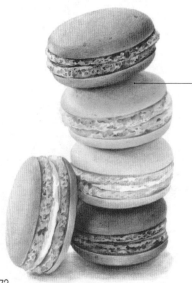

红色马卡龙在绿色马卡龙上有偏红的投影，也属于绿色马卡龙的环境色。

环境色也不能胡乱地叠加，最好先绘制浅色，再叠加上偏深的颜色。

 +  =

先画浅色。　　　接着画深色。　　　颜色才不会显得过脏。

72

# 挑战练习 绘制三色马卡龙

　　绘制三色马卡龙时要记得先确定主色调，再分析环境色，画面要保持淡雅的色彩关系，不要画得过于油腻。

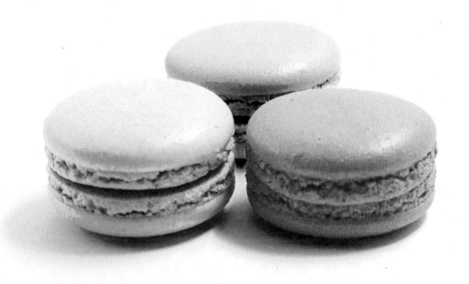

### 特征解析一

主色调为黄、红、绿 3 种颜色。

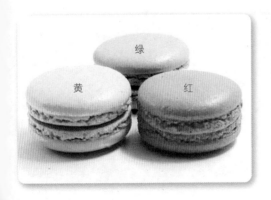

### 特征解析二

投影颜色偏红。

# 120 分钟随堂练习 ♥ ♥ ♥ ♥

试着借助线稿画出 3 个颜色丰富的马卡龙吧。

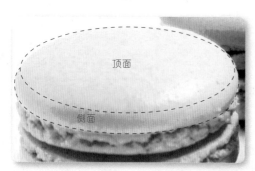

**特征解析三**

要分清马卡龙顶面与侧面，侧面颜色偏深。

**特征解析四**

颜色要注意虚实的过渡，不要画得虚实一样。

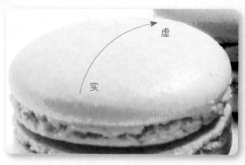

🖤 🖤 🖤 🖤 正确的上色

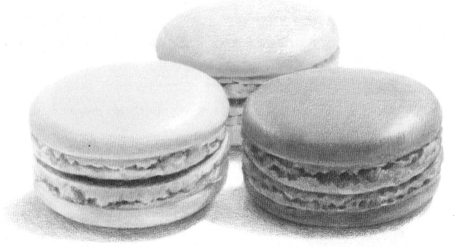

307　370　316　483

307　370　316

1 先用柠檬黄色、红橙色、黄绿色轻轻平涂出底色。

2 用上一步的颜色加深3个马卡龙，用黄褐色画黄色马卡龙的夹心深色部分，红色马卡龙的夹心部分要平涂一层淡淡的柠檬黄色作为环境色。

307　483

3 接着用柠檬黄色加深黄色马卡龙，用黄褐色轻轻平涂来继续加深夹心缝隙处的深色。

366　318

4 用朱红色整体加深红色马卡龙，注意夹心凹陷处要轻轻平涂刻画。用嫩绿色加深绿色马卡龙整体。

316　366　387
318　307　372

5 用之前的颜色继续加深3个马卡龙，用橄榄绿色平涂加深绿色马卡龙的夹心凹陷部分。

392　366　387
318　307　372

6 用之前的颜色再次刻画细节，让明暗对比更明显。用熟褐色稍微加深一下红色马卡龙的夹心凹陷部分。

# 第15课 光滑的美物画起来

物体的质感也有区别，有光滑的，也有粗糙的，下面来看一下怎么绘制光滑物体吧。

☀ 学习目标  ○ 了解光滑物体特征  ○ 掌握光滑物体所用笔触的绘画技巧
　　　　　　○ 了解光滑物体的上色技巧  ○ 绘制光滑的陶瓷小鹿

## ① 光滑物体的质感

光滑物体的高光、反光都比较明显，表面质感细腻，手感平滑，如陶瓷、玻璃材质的物体大多比较光滑。

### ◢ 光滑物体的共同点

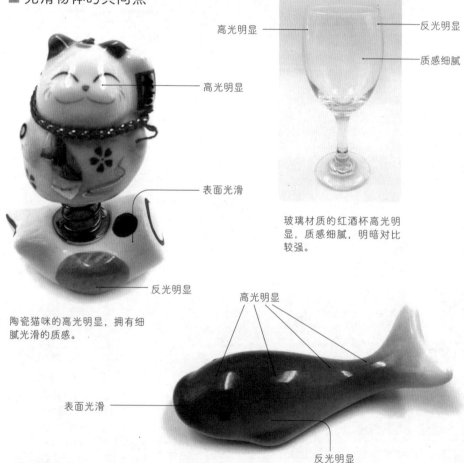

高光明显

表面光滑

反光明显

陶瓷猫咪的高光明显，拥有细腻光滑的质感。

高光明显　　　　　　　　反光明显

质感细腻

玻璃材质的红酒杯高光明显，质感细腻，明暗对比较强。

高光明显

表面光滑

反光明显

陶瓷海豚高光明显，表面光滑，无凹凸颗粒感。

画光滑物体一定要注意笔触,通常来说细腻的笔触画出来的物体更能表现出光滑的质感。

▰ 光滑的笔触

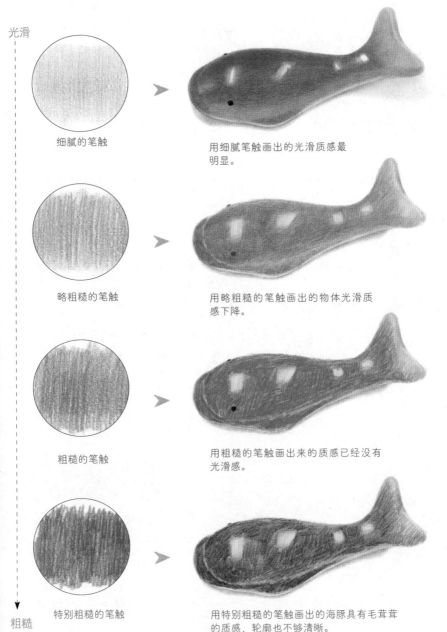

光滑

细腻的笔触

用细腻笔触画出的光滑质感最明显。

略粗糙的笔触

用略粗糙的笔触画出的物体光滑质感下降。

粗糙的笔触

用粗糙的笔触画出来的质感已经没有光滑感。

特别粗糙的笔触

用特别粗糙的笔触画出的海豚具有毛茸茸的质感,轮廓也不够清晰。

粗糙

## 光滑物体绘制步骤

画光滑物体的时候，从第一步开始最好就用最细腻的笔触来上色。

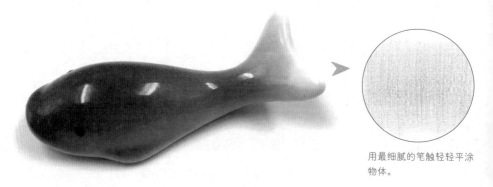

用最细腻的笔触轻轻平涂物体。

先观察物体的光滑程度。

画底色

高光的轮廓是否清晰，要根据物体本身的质感来刻画，轮廓含糊的时候就不要把高光勾勒得太死板。

画底色时用最细腻的笔触排线，注意留出高光，并强调出明暗关系。

加深刻画细节

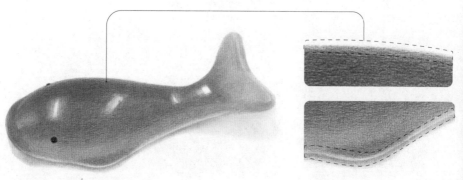

根据底色明暗关系，用细腻的笔触来细化，轻轻平涂即可。

注意光滑物体的轮廓都是特别清晰的，不会很毛糙。

78

# 挑战练习 绘制光滑的陶瓷小鹿

要用细腻的笔触表现小鹿的陶瓷质感，切记不要用粗糙的笔触来刻画，要有耐心地一层一层叠加出颜色。

特征解析一

侧面受光，小鹿身体右侧处于暗部。

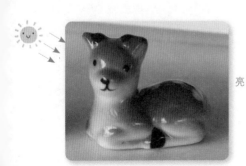

特征解析二

小鹿身上的颜色凸出的部分亮，凹陷的部分暗，在处理画面时要注意。

亮

暗

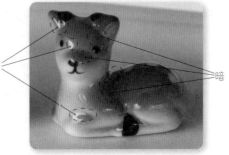

# 120 分钟随堂练习 🖤🖤🖤🖤

试着借助线稿画出有光滑质感的小鹿吧。

特征解析三

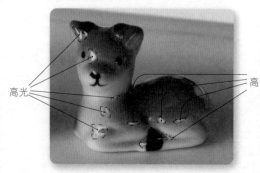

高光较为分散,画底色时注意留白。

特征解析四

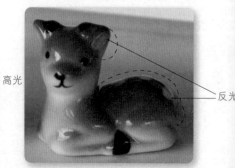

反光部分集中分布在小鹿的背上。

♥ ♥ ♥ ♥ 正确的上色

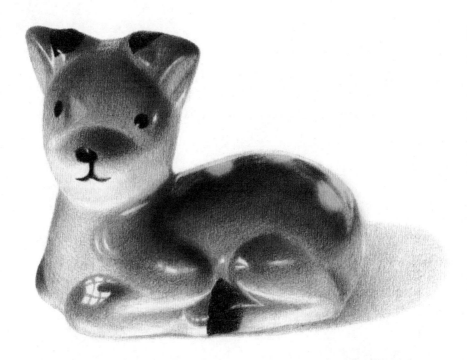

1 直接用黄褐色以细腻的笔触轻轻平涂底色，为高光与斑纹留白。

2 用黄褐色加深棕色固有色，接着用黑色平涂画面黑色部分。

3 继续加深颜色，用赭石色稍微加深固有色，注意留白斑纹。

4 继续加深小鹿整体颜色，让明暗关系更强烈，增加立体感。

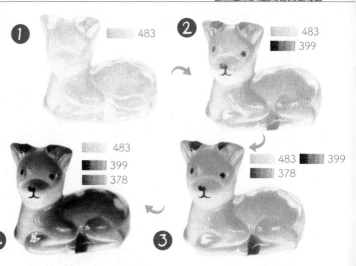

① 483

② 483
399

③ 483 399
378

④ 483
399
378

# 第 16 课 几招画出晶莹剔透质感

透明物品的绘制很简单，只要将明暗关系区分开，透明感自然会表现出来。

☀ 学习目标
- ○ 学习快速画透明物体的方法
- ○ 绘制晶莹剔透的天使风铃
- ○ 学会表现透明与半透明物体的质感

## ① 巧用留白表现透明质感

留白的意思就是不要画多余的颜色，让白色自然呈现，从而与深色块面拉开对比，表现出透明质感。

### ◢ 三步画出玻璃杯

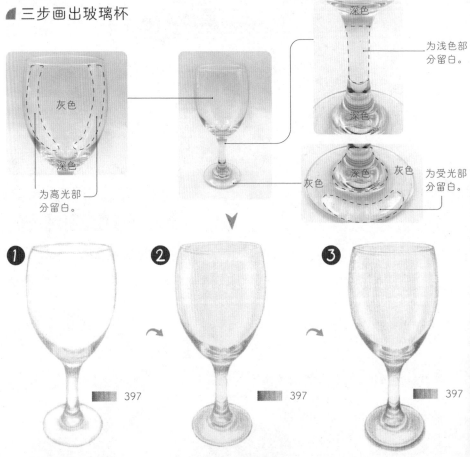

灰色

深色

为高光部分留白。

深色

为浅色部分留白。

灰色

深色

灰色

为受光部分留白。

① 397

② 397

③ 397

**1** 直接用深灰色轻轻平涂画面最深的部分，杯子底色就绘制好了。

**2** 减小下笔力度画出灰色部分，灰色部分的颜色要比深色部分浅一些，为高光和受光面部分留白。

**3** 再次加深深色部分，让明暗关系对比更强，透明质感也表现出来了，玻璃杯就画好了。

透明的物体明暗对比更强烈，块面轮廓更清晰。半透明质感的物体多为磨砂质感，明暗关系过渡更加柔和。

### ◢ 整体观察物体的透明程度

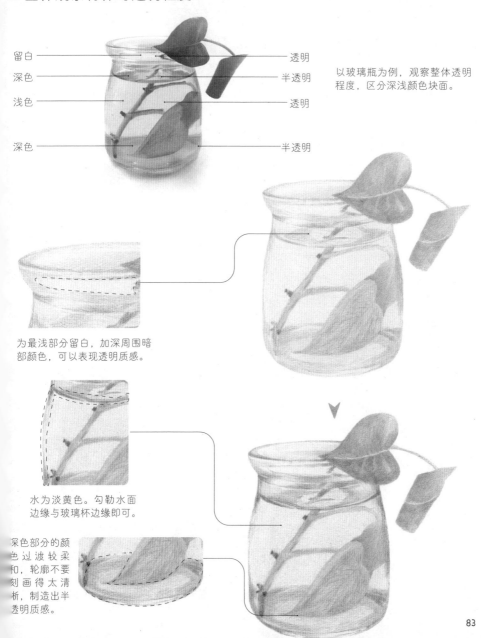

留白 ————— 透明

深色 ————— 半透明

浅色 ————— 透明

深色 ————— 半透明

以玻璃瓶为例，观察整体透明程度，区分深浅颜色块面。

为最浅部分留白，加深周围暗部颜色，可以表现透明质感。

水为淡黄色。勾勒水面边缘与玻璃杯边缘即可。

深色部分的颜色过渡较柔和，轮廓不要刻画得太清晰，制造出半透明质感。

## 半透明与透明质感的上色技巧

同样用 3 个步骤就可以画出透明与半透明质感的物体，对比一下二者的区别吧。

半透明质感的杯子

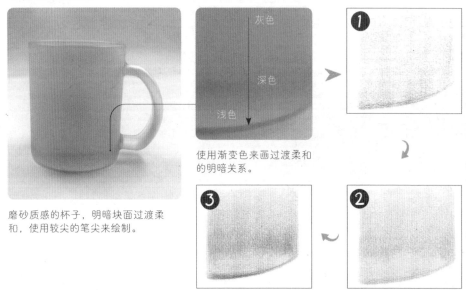

使用渐变色来画过渡柔和的明暗关系。

磨砂质感的杯子，明暗块面过渡柔和，使用较尖的笔尖来绘制。

透明质感的杯子

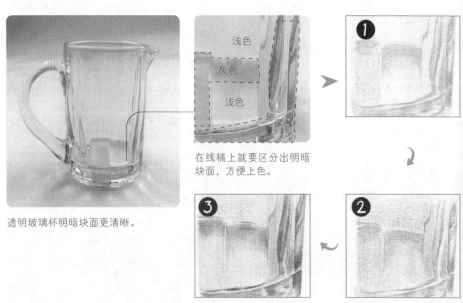

在线稿上就要区分出明暗块面，方便上色。

透明玻璃杯明暗块面更清晰。

# 挑战练习：绘制晶莹剔透的天使风铃

　　风铃线稿要刻画仔细，分清深浅块面，上色时使用细腻的笔触，将风铃的光滑质感表现出来。

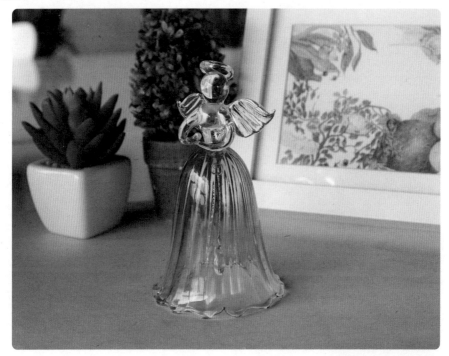

## 风铃的明暗解析

明暗解析一

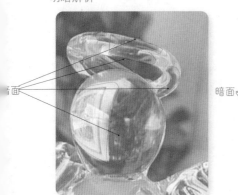

要注意天使头部的暗部区域。

明暗解析二

身体与手臂也要注意明暗关系。

# 120 分钟随堂练习 🖤🖤🖤🖤

试着借助线稿画出晶莹剔透的风铃吧。

明暗解析三

浅

灰

深

翅膀上的颜色由深、浅、灰 3 种颜色块面组合
起来。

明暗解析四

浅　浅　浅　浅

天使裙子的部分颜色从上至下是
由深到浅过渡的。

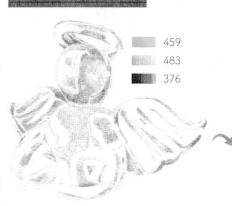

| | 459 |
| | 483 |
| | 376 |

| | 347 | | 372 |
| | 459 | | 483 |
| | 376 | |

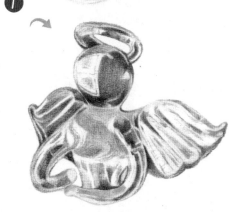

**①** 用翠绿色、黄褐色、褐色平涂第一层底色，留白亮部，注意不要将边缘勾勒得太死板。接着用这3种颜色继续叠加，让暗部更明显。再用橄榄绿色加深翠绿色的部分，降低饱和度，用天蓝色添加手臂上的环境色。最后再次用前面的颜色加深一遍。

**②**

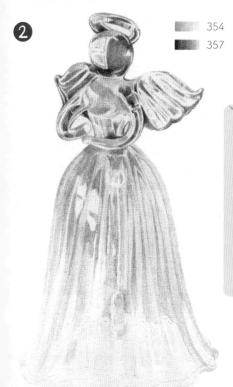

| | 354 |
| | 357 |

### 技法提示

裙子颜色是"深—浅—深"过渡的。

————深

————浅

————深

**②** 裙子浅色块面用浅蓝色轻轻平涂，深色块面用蓝绿色轻轻平涂，颜色从上至下逐渐减淡。

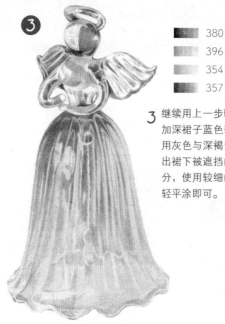

**③**

| | 380 |
| | 396 |
| | 354 |
| | 357 |

3 继续用上一步骤的颜色
加深裙子蓝色部分，再
用灰色与深褐色叠加画
出裙下被遮挡的棕色部
分，使用较细的笔尖轻
轻平涂即可。

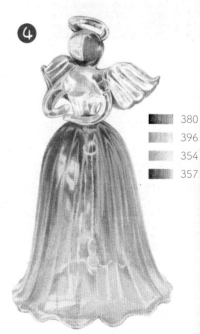

**④**

| | 380 |
| | 396 |
| | 354 |
| | 357 |

4 再次加深颜色，要使用彩铅一层一层
轻轻叠加颜色，不要一次性将颜色画
得过深，否则不易后续叠色。

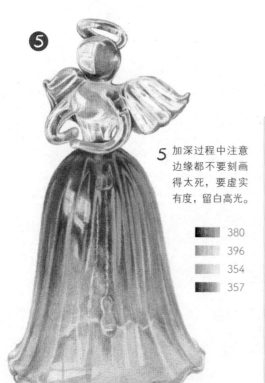

**⑤**

5 加深过程中注意
边缘都不要刻画
得太死，要虚实
有度，留白高光。

| | 380 |
| | 396 |
| | 354 |
| | 357 |

## 技法提示

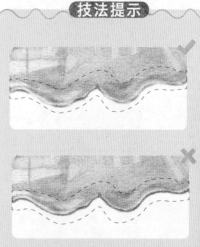

裙摆边缘不要用一根无虚实变化的线来
勾勒，要有深有浅，这样更自然。

♥ ♥ ♥ ♥ 正确的上色

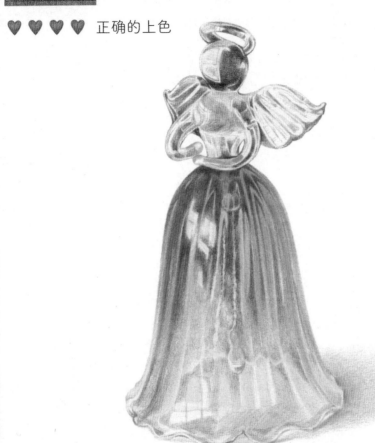

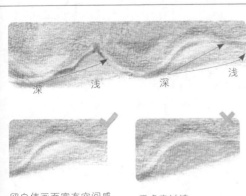

深　　浅　　　深　　　　浅

留白使画面富有空间感。　　无虚实过渡。

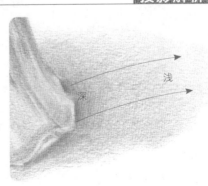

深　　　　浅

从裙摆底部向外，投影颜色逐渐变浅。

# 第 **17** 课 **画植物的秘诀**

这一课我们来学习如何塑造植物的姿态，并找到方法去刻画它们。

☀ 学习目标　　○ 学会观察与归纳概括植物的结构　　○ 学会处理花朵的虚实关系
　　　　　　　○ 学会叶子的表现　　○ 学会用水溶性彩铅刻画花朵的层次感

## **1 植物姿态怎么画才美**

植物的姿态是千变万化的，让我们一起从植物的枝干与花朵两个方面来分析如何画出姿态最美的植物。

### 🔻 植物枝干的画法

有弧度的线

运笔太死板，线条拉得太直，没有美感，很僵硬。

枝干有粗有细，有细节，线条流畅有美感。

### 🔻 花朵的朝向

如果画面中有若干这样的花朵，可以用如图所示的方法，用几何图形概括分析花朵的朝向。

**技法提示**

这枝花朵是围绕茎轴交错旋转生长的。

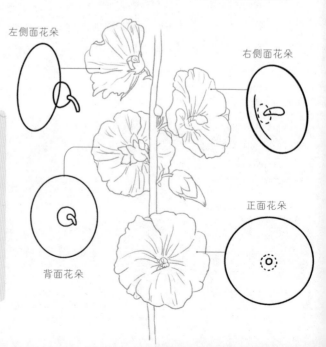

左侧面花朵

右侧面花朵

正面花朵

背面花朵

## ② 画出花瓣的层次感

了解了花朵的朝向后，我们从一朵花的结构入手来分析怎样理解与归纳花瓣的层叠规律，从而更好地画出花朵的层次感。

### ◢ 用线稿表现层次感

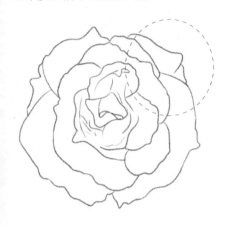

**技法提示**

线稿中花瓣的层次是通过层层递进的方式变宽变大的，到靠近花萼的地方又会越来越小。

画线稿时，要尽可能画得详细一些，便于后续上色步骤的刻画。

### ◢ 用颜色表现层次感

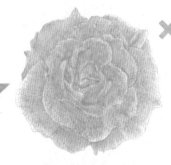

当所有花瓣的上色均匀度都很一致时，整朵花就会很平，没有层次感。

▬▬ 418

玫瑰花的花瓣层叠有序，比较有层次感。

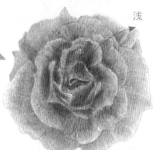

浅

加深花朵的暗部，注重花朵中央部位的刻画与深入，整朵花的立体感与层次感就出来了。

▬▬ 418　▬▬ 421

## ③ 攻克画叶片的难关

叶片的形状多种多样，这里我们先从结构来认识叶片，一起来看看画叶片需要注意哪些要点吧。

### ◢ 叶子的结构

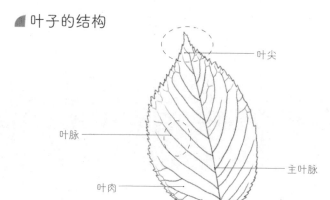

叶子以主叶脉为对称轴相对生长。主叶脉的走向就是叶片的生长方向，根据主叶脉画叶子可以更好地把握叶子整体形态。

### ◢ 叶脉的处理

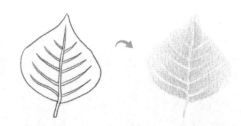

画线稿时就将叶脉的形状画出来，上色的时候避开叶脉，将叶脉留白。

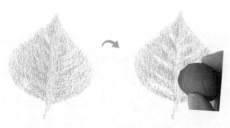

也可以将叶子涂完，再用可塑橡皮将叶脉擦出来。

### ◢ 不同叶子的画法

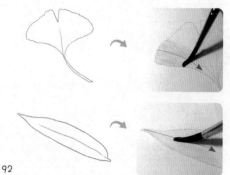

叶子的形状各异，刻画时只要按照叶脉的走向上色就可以了。

# 挑战练习 馨香玫瑰的层次表现

玫瑰花的花瓣层层叠叠，色调柔和。练习绘制玫瑰，有利于学习怎么刻画花的层次感。

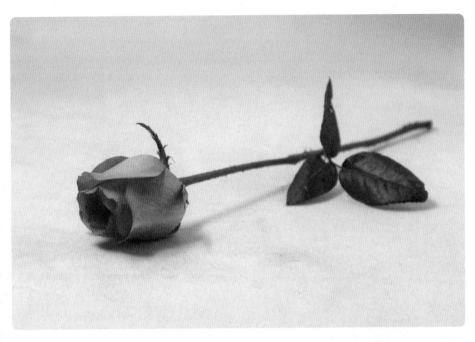

特征解析一
两个光源在左右两侧，亮面比较分散。注意区分画面中的明暗关系。

特征解析二
玫瑰的花瓣层层叠叠，分清它的明暗关系，有利于后面刻画玫瑰的层次感。

# 120 分钟随堂练习 🖤🖤🖤🖤

试着借助线稿画出有层次感的玫瑰吧。

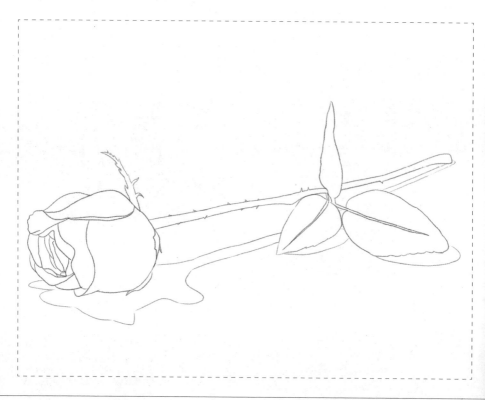

---

## 特征解析三

玫瑰的花瓣层叠较为复杂，可以看作一个纸卷的样子。

深

## 特征解析四

画叶片时，要注意三片叶子之间的虚实层次关系与明暗变化关系。

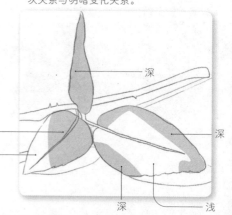

深

深

浅

深

深

浅

# 上色步骤解析

花朵解析

▮▮ 416 ▮▮ 418

▮▮ 416 ▮▮ 418
▮▮ 430

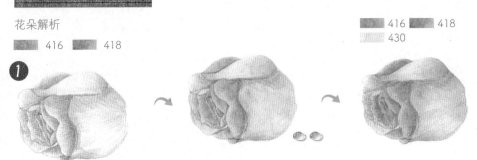

**1** 用红橙色加朱红色为花朵铺一层底色，用小号水彩画笔蘸取适量的清水从颜色最浅的地方往最深的地方晕染，等画面干透后，再用红橙色、朱红色与肉红色加深一遍颜色。

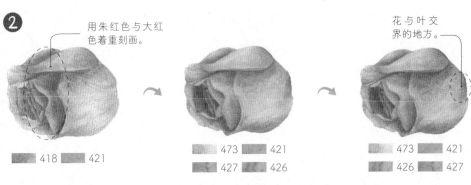

用朱红色与大红色着重刻画。

花与叶交界的地方。

▮▮ 418 ▮▮ 421

▮▮ 473 ▮▮ 421
▮▮ 427 ▮▮ 426

▮▮ 473 ▮▮ 421
▮▮ 426 ▮▮ 427

**2** 削尖朱红色与大红色铅笔的笔尖，加深花朵颜色。接着用大红色、深红色与曙红色刻画花朵的暗部，让花朵更立体。再用军绿色在花与叶交界的地方轻轻铺上一层环境色。接着，整体加深玫瑰并调整。

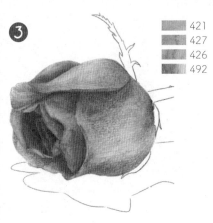

▮▮ 421
▮▮ 427
▮▮ 426
▮▮ 492

**3** 最后用大红色、曙红色再将花的色调强调一遍，用深红色加红赭色加深花朵的暗部，让整朵花更完整。

## 技法提示

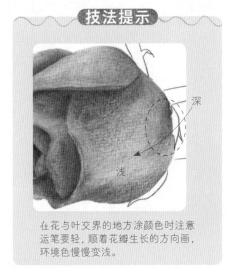

深

浅

在花与叶交界的地方涂颜色时注意运笔要轻，顺着花瓣生长的方向画，环境色慢慢变浅。

枝干解析

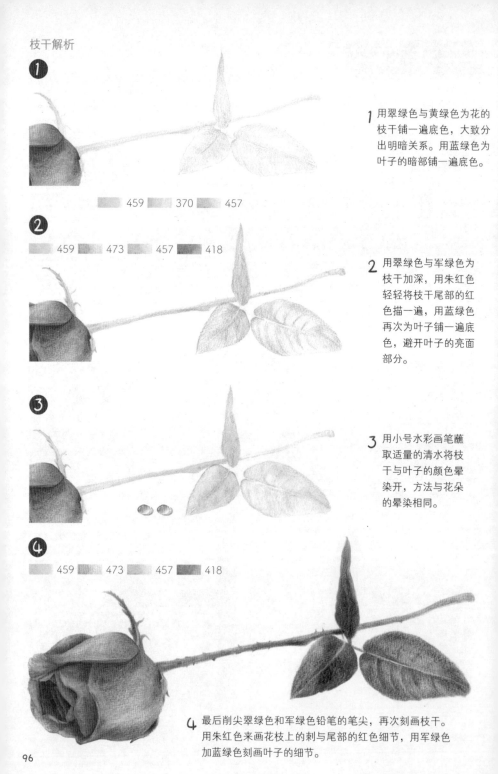

**1**

| | 459 | | 370 | | 457 |

1 用翠绿色与黄绿色为花的枝干铺一遍底色，大致分出明暗关系。用蓝绿色为叶子的暗部铺一遍底色。

**2**

| | 459 | | 473 | | 457 | | 418 |

2 用翠绿色与军绿色为枝干加深，用朱红色轻轻将枝干尾部的红色描一遍，用蓝绿色再次为叶子铺一遍底色，避开叶子的亮面部分。

**3**

3 用小号水彩画笔蘸取适量的清水将枝干与叶子的颜色晕染开，方法与花朵的晕染相同。

**4**

| | 459 | | 473 | | 457 | | 418 |

4 最后削尖翠绿色和军绿色铅笔的笔尖，再次刻画枝干。用朱红色来画花枝上的刺与尾部的红色细节，用军绿色加蓝绿色刻画叶子的细节。

♥ ♥ ♥ ♥ 正确的上色

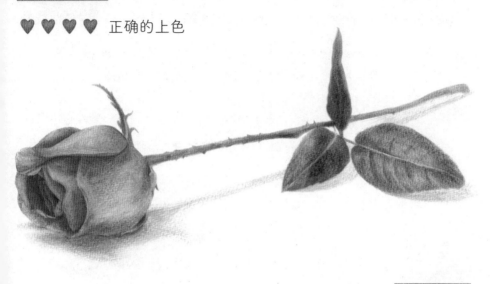

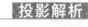
496

*1* 用灰色按照投影形状轻轻铺一层底色。

**2**

496

*2* 用灰色加深投影，在靠近花朵的地方要加得更深一些。

*3* 再次用灰色加深投影，
在靠近花朵的地方用红
橙色轻轻加一些环境色。

496 ■ 416

在靠近花朵的
地方加环境色。

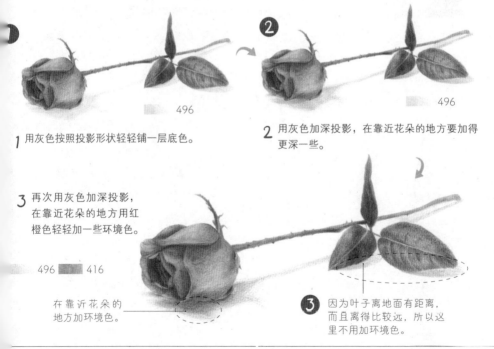

**3** 因为叶子离地面有距离，
而且离得比较远，所以这
里不用加环境色。

# 第 18 课 想画就画，毛茸茸的萌物

怎样画毛发？这就要学习运笔了，不同的毛发有不同的运笔方法，要注意它们的区别哦。

☀ 学习目标

○ 学会观察不同毛发的区别　　○ 学会不同毛发的运笔方法

○ 学会画出毛绒物体的体积感　○ 玩具小熊的毛发表现

## 1 掌握画毛发的笔触

毛发有直的，有卷曲的，不同的笔触能画出不同的效果，下面一起来看看吧。

笔尖粗细适中

45°

笔和画纸之间的角度是 45° 左右。

快速拉出弧线画密集的直毛。

用 "C" 形笔触表现卷毛效果。

笔尖尖锐

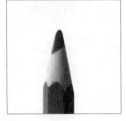

80°

笔立起一点，和画纸之间呈 80° 角左右。

用尖锐的笔画出来的毛会很细。

笔尖粗钝

30°

笔放平一点，和画纸之间呈 30° 角左右。

用钝笔尖画出来的毛发显得厚重。

## ② 运笔方向要正确

　　动物的毛发都是一层一层的，有一定的走向趋势，画毛发时，要根据它的走向来确定运笔方向。

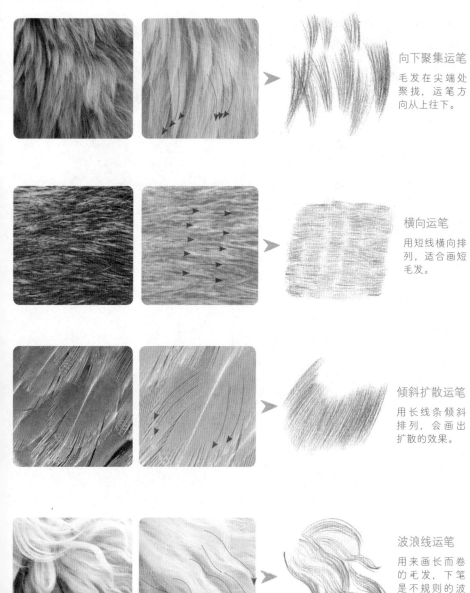

**向下聚集运笔**
毛发在尖端处聚拢，运笔方向从上往下。

**横向运笔**
用短线横向排列，适合画短毛发。

**倾斜扩散运笔**
用长线条倾斜排列，会画出扩散的效果。

**波浪线运笔**
用来画长而卷的毛发，下笔是不规则的波浪线。

# 3 从整体到细节

给毛绒物品上色的时候，也是从整体到细节，先铺底色区分大致明暗，再刻画细节。

区分大致明暗关系

  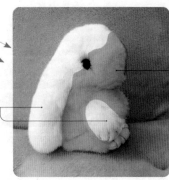

毛绒兔子的背部和突出的手是受光面。

脸以及身体是背光部。

整体到细节

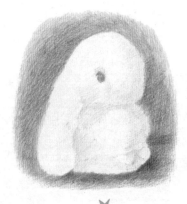

先用玫瑰红色和浅灰蓝色铺出大色调，大致区分一下受光和背光。

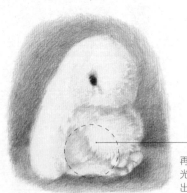

再加深背光部，突出体积感。

技法提示

铺出大色调。

确定背光部的范围。

加深背光部分，注意交界处毛发轮廓的刻画。

# 挑战练习 萌化人的玩具小熊

　　一起来画毛绒玩具小熊吧。可以选择相似的黄褐色来画绒毛，注意背光部也是褐色系的，不要用黑色。运用前面学到的毛发的运笔画法吧。

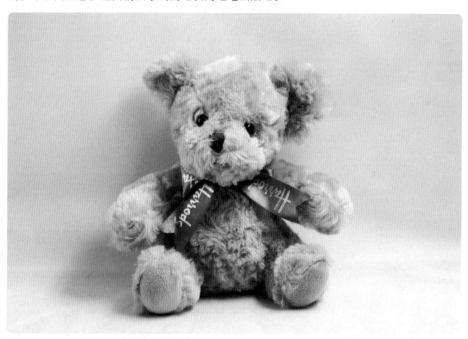

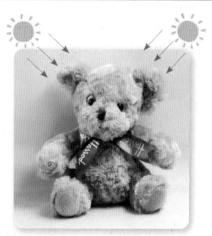

特征解析一

两个光源分别在左右两侧，亮面比较分散。

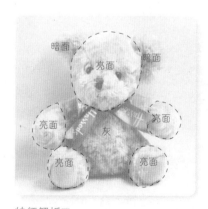

特征解析二

整体观察，大致区分画面的明暗块面。

# 120 分钟随堂练习 ♥ ♥ ♥ ♥

试着借助线稿画出毛绒质感的玩具小熊。

## 特征解析三

小小肚子上的明暗块面要区分开，否则会没有立体效果。

暗面
灰面　亮面

## 特征解析四

注意笔触的区分，不同位置的毛发笔触是不一样的。

卷毛

直毛

# 上色步骤解析

头部

```
▊▊ 483
▊▊ 383
```

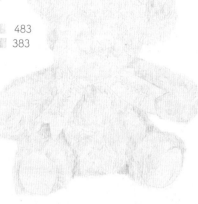

1 先用土黄色、黄褐色以稍微粗糙一些的笔触画出底色，再用土黄色为亮部铺底，用黄褐色为暗部铺底。

## 技法提示

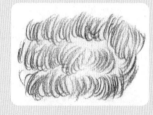

绘制耳朵的笔触

绘制脸部的笔触

注意观察各个部位的毛发形态，根据毛发走向来确定用什么样的笔触表现。

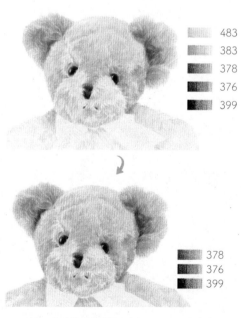

```
▊▊ 483
▊▊ 383
```

```
▊▊ 483
▊▊ 383
▊▊ 378
▊▊ 376
▊▊ 380
```

```
▊▊ 483
▊▊ 383
▊▊ 378
▊▊ 376
▊▊ 399
```

```
▊▊ 378
▊▊ 376
▊▊ 399
```

2 用第一步的颜色再次加深小熊头部毛发，接着用赭石色与褐色叠画加深耳朵内部暗色，然后用深褐色为眼睛和鼻子画出底色，再用黑色加深，记得留出高光。

103

## 身体

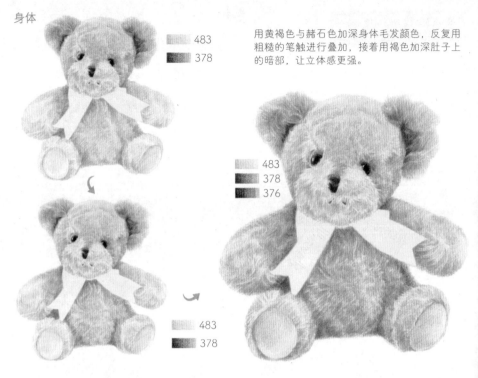

483
378

483
378
376

用黄褐色与赭石色加深身体毛发颜色，反复用粗糙的笔触进行叠加，接着用褐色加深肚子上的暗部，让立体感更强。

483
378

## 丝带

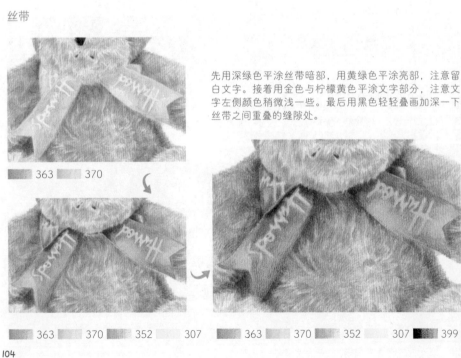

先用深绿色平涂丝带暗部，用黄绿色平涂亮部，注意留白文字。接着用金色与柠檬黄色平涂文字部分，注意文字左侧颜色稍微浅一些。最后用黑色轻轻叠画加深一下丝带之间重叠的缝隙处。

363   370

363   370   352   307

363   370   352   307   399

 正确的上色

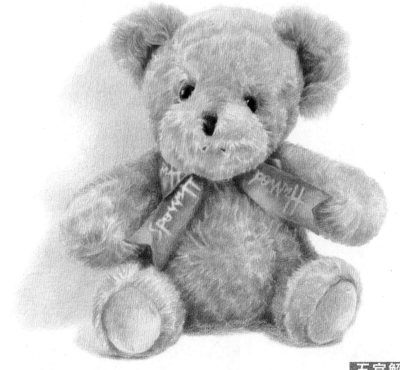

明确区分出五官的结构，上色时就能把握好颜色的深浅对比了。

眼珠分为深浅两部分，瞳孔颜色要更深。

鼻子分上下两个块面，注意明暗块面的区分。

# 第19课 花纹美物，好看又好画

很多东西都有花纹，画时注意不要脱离物体的结构和明暗，以免失真。

☀ 学习目标　○ 学会观察物体上花纹的明暗　○ 学会处理花纹的虚实关系
　　　　　　　○ 在可爱的蝴蝶结上画出好看的斑点

## ① 先画明暗，再画花纹

花纹不是脱离物体本身单独存在的，所以和物体一样也会受光的影响。

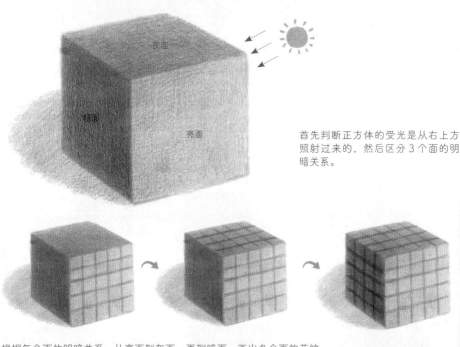

灰面

暗面

亮面

首先判断正方体的受光是从右上方照射过来的，然后区分3个面的明暗关系。

根据每个面的明暗关系，从亮面到灰面，再到暗面，画出各个面的花纹。

### 技法提示

花纹颜色要符合它所在的面是否受光。受光的地方花纹淡一些，背光的地方花纹深一些。

✗

与左图对比，所有的花纹颜色一致，明暗关系也没有区分开。

# ② 明暗变，花纹变

不同角度的光源会对花纹产生影响，下面来看一看不同的光源下，花纹有哪些不同吧！

## ◢ 正面受光

照射物体的光源在物体前方，是正面受光。

亮部花纹明度高，十分清晰，可以画得浅一些。

## ◢ 侧面受光

光从左侧面照射，是侧面受光。

花纹位于侧面，明度相对暗一些，用色可以相对深一些。

## ◢ 半侧面受光

光源在右上方，物体左下方会更加灰暗。

侧面几乎不受光，花纹更加暗淡，清晰度也降低了，用色可以稍微暗一些。

## ◢ 背面受光

光源在物体的背后，是逆光角度。

侧面花纹几乎完全背光，能见度最低，清晰度也最低，用色上可以暗沉一些。

# 挑战练习 绘制可爱的蝴蝶结

蝴蝶结上有很多圆点花纹，画的时候要注意花纹的明暗和虚实关系。

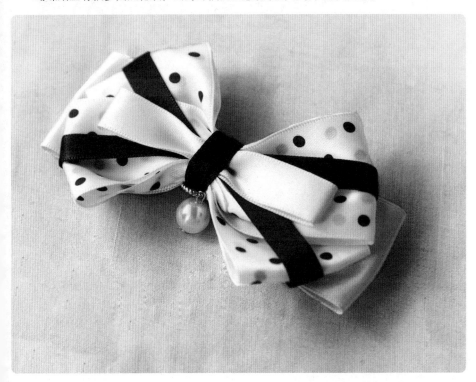

## 蝴蝶结明暗解析

### 明暗解析一

光源在左上方，亮面比较分散。

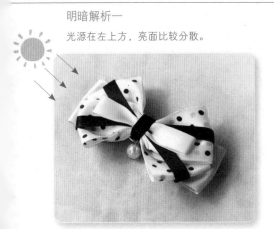

亮面　暗面　暗面

### 明暗解析二

褶皱部分也有明暗对比，暗部的花纹会更深。

# 120 分钟随堂练习 ♥ ♥ ♥ ♥

试着借助线稿画出带花纹的蝴蝶结。

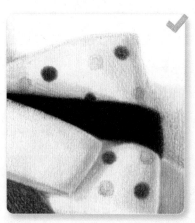

**虚实解析**

圆点花纹要有虚有实，不要把每个圆点都画成实的，否则会显得没有立体感。

# 上色步骤解析

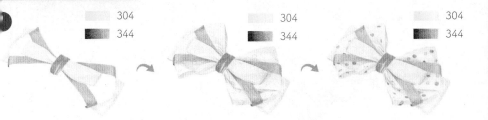

```
304
344

304
344

304
344
```

用浅黄色和普蓝色铺出蝴蝶结的大致底色，注意明暗的区分，再用普蓝色画出有深有浅的圆点花纹。

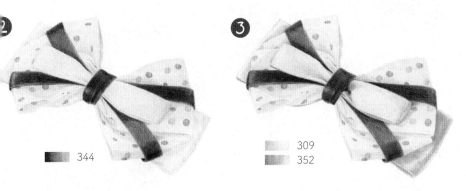

**2**
```
344
```

2　用普蓝色平涂加深蝴蝶结的蓝色丝带部分，
　注意区分明暗。

**3**
```
309
352
```

3　用浅黄色和金色加深黄色丝带部分。注意上
　面的丝带颜色最亮，下面的丝带颜色偏深。

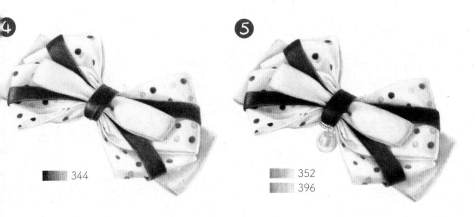

**4**
```
344
```

4　用普蓝色浅浅地画出白色部分的阴影，再
　用它加深蓝色的圆点。

**5**
```
352
396
```

5　用金色与灰色画出珍珠，注意留出白色的
　高光和反光。

   正确的上色

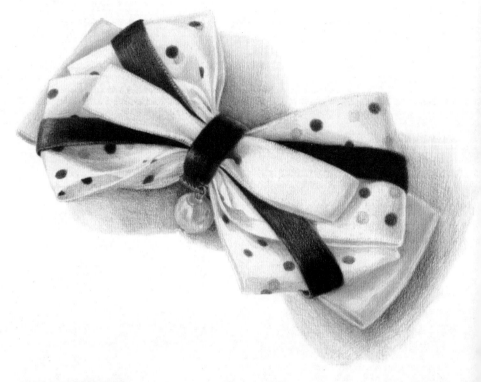

## 珍珠明暗解析

区分出珍珠的明暗面。

用金色和灰色平涂画出暗部颜色，为高光留白。

用金色与灰色加深珍珠的暗部，再用玫瑰红色浅浅地平涂一层环境色即可。